折纸王子的
超炫折纸

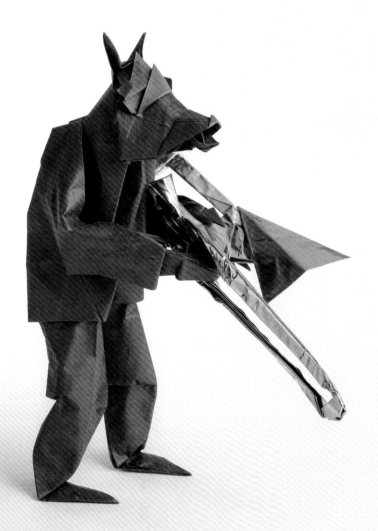

〔日〕有泽悠河　著

宋安　译

河南科学技术出版社

·郑州·

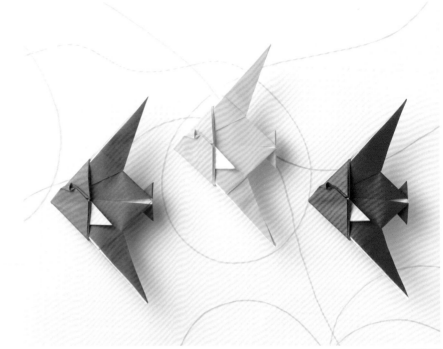

天使鱼

Angelfish

难易度：★☆☆☆☆
折叠方法 p.18

鹤幽灵和外星幽灵

Crane Ghost & Alien Ghost

难易度：★☆☆☆☆
折叠方法 ▶ p.21

鹤幽灵　　　　　　　外星幽灵

双尾夹

Binder Clip

难易度：★★☆☆☆

折叠方法 ▶ p.26

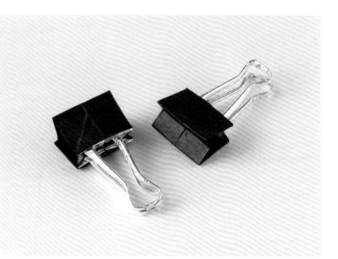

长号

Trombone

难易度：★★⯪☆☆

折叠方法 ▶ p.29

霸王龙

Tyrannosaurus

难易度：★★⯪☆☆

折叠方法 ▶ p.34

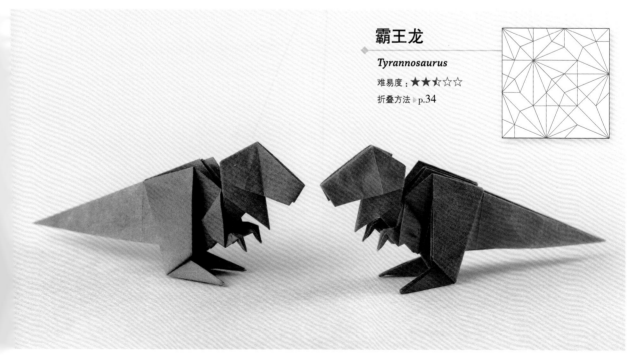

猫崽

Lying Kitten

难易度：★★★☆☆

折叠方法 ▶ p.40

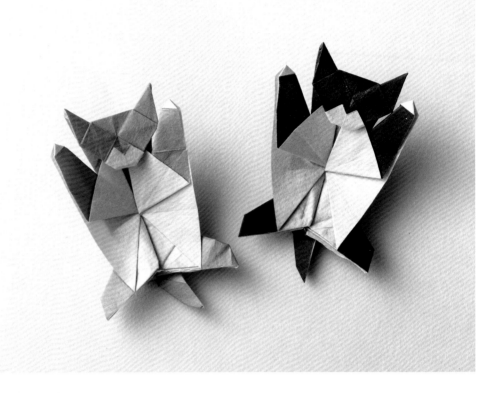

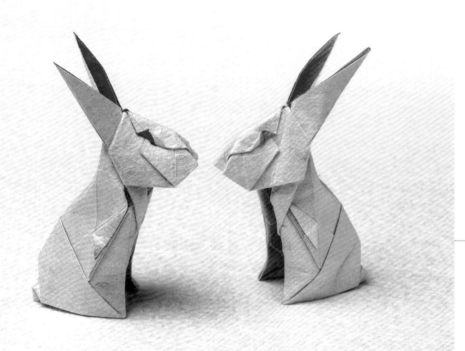

兔子

Rabbit

难易度：★★★★☆

折叠方法 ▶ p.46

柴犬

Shiba Inu

难易度：★★★☆☆

折叠方法 ▶p.52

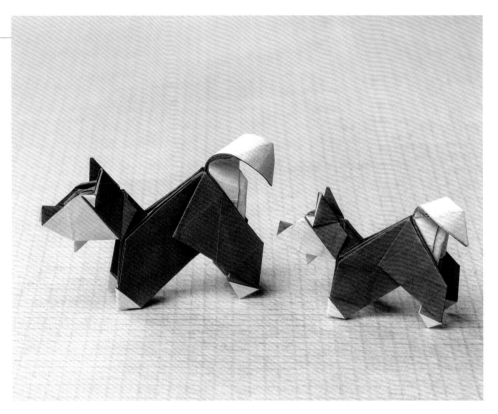

棕熊

Brown Bear

难易度：★★★★☆

折叠方法 ▶p.60

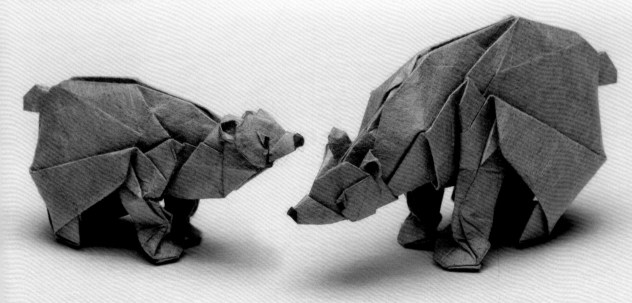

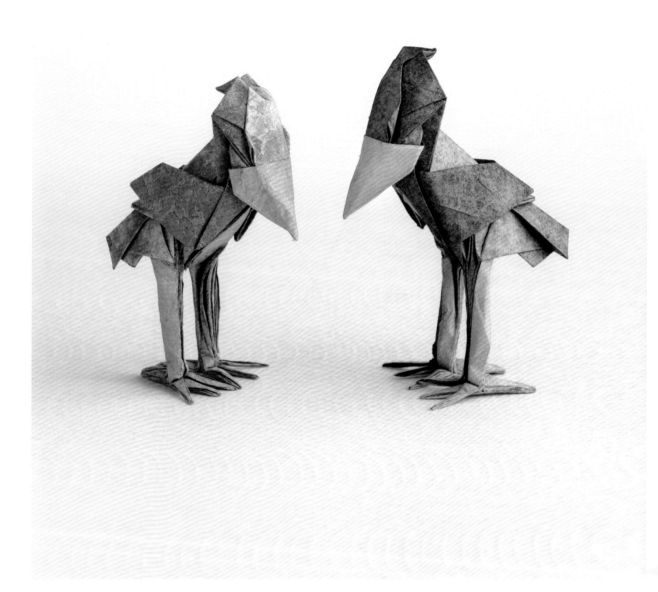

鲸头鹳

Shoebill

难易度：★★★★☆

折叠方法 ▶p.68

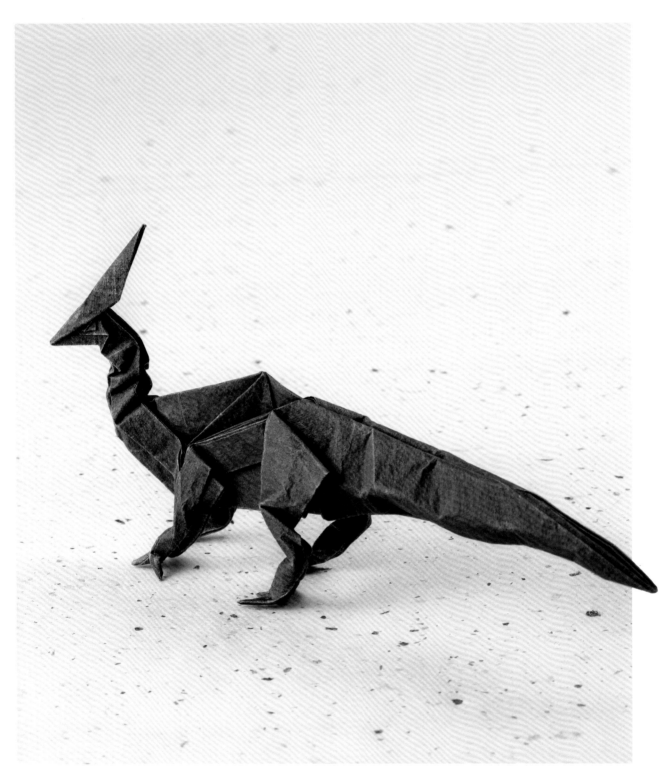

副栉龙

Parasaurolophus

难易度：★★★★☆

折叠方法 ▶p.76

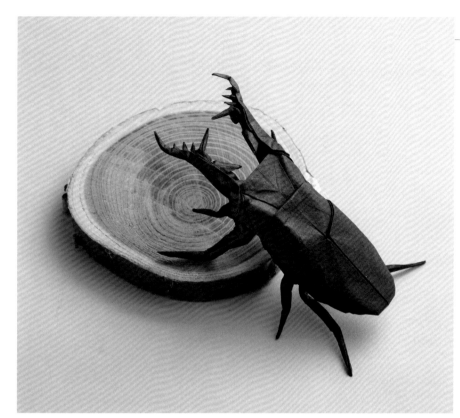

长颈鹿锹甲

Giraffe Stag Beetle

难易度：★★★★☆

折叠方法 ▶p.84

蜻蜓

Dragonfly

难易度：★★★★☆

折叠方法 ▶p.92

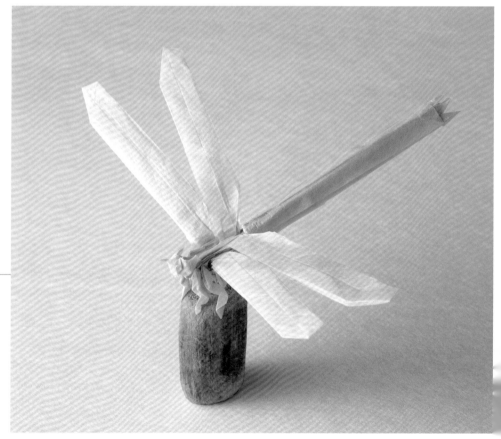

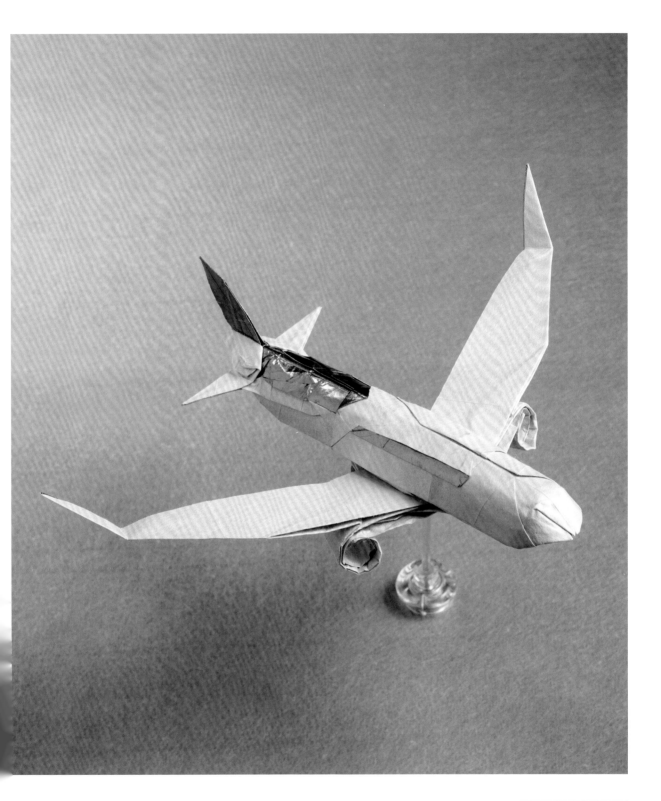

喷气式客机
Jet Airliner

难易度：★★★★★
折叠方法 ▶p.102

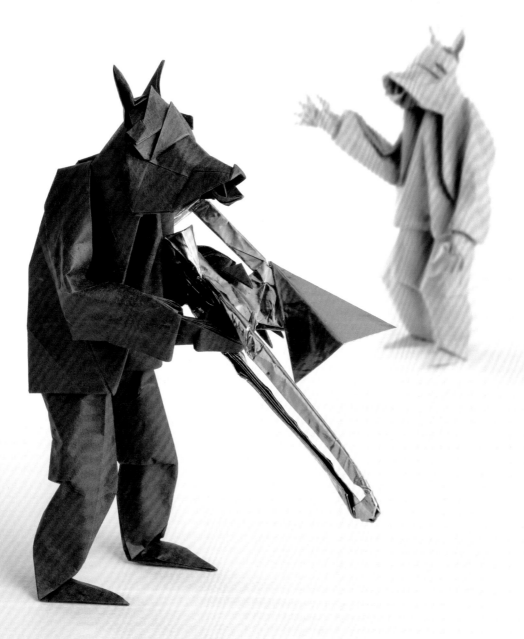

马头人

Horse Man

难易度：★★★★☆
折叠方法 ▶ p.116

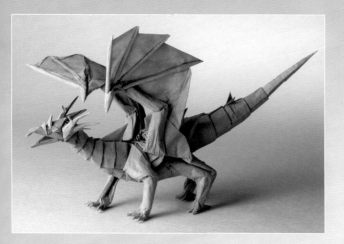

西方龙

Western Dragon

难易度：★★★★★
折叠方法 ▶ p.128

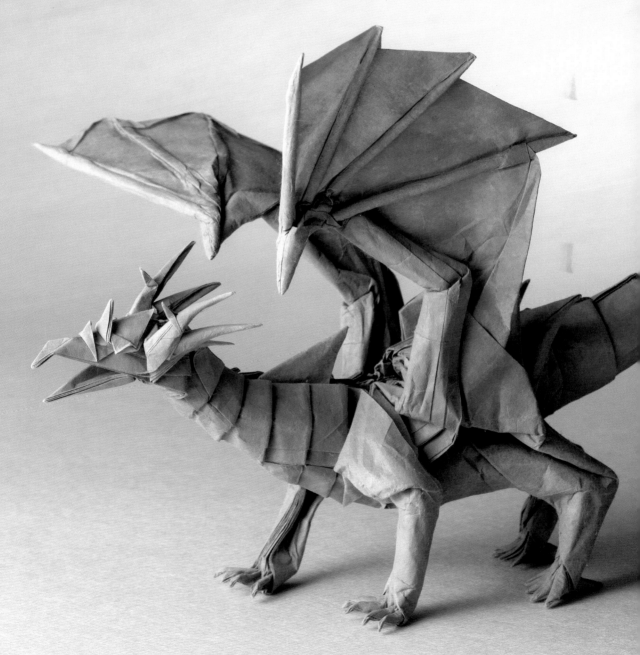

前言

折纸就是将纸折叠成各种形状。这是每个人小时候都会接触过的"游戏",自古以来就深受大家喜爱,是一种无论男女老少都能轻松享受的游戏。

近年来,"创作折纸作品"超越了"游戏"的范畴,采用了很多复杂难解的折叠方式,各种各样的折纸作品通过折纸作家的手一个接一个地被创造出来。 我也是在折纸的世界里每天创作的一个人。

折纸是一个非常狂热的微受众的世界,但是这几年由于互联网的普及和社交网络服务发达的影响,被媒体报道的机会也增加了,成为被大众所熟知的存在。这让我觉得折纸爱好者也越来越多了。

已经沉醉在折纸世界的读者,或已经一只脚踏进折纸世界的初学者,抑或是沉迷其中的折纸发烧友,在本书中均可找到难易度适合自己的作品。后半部分对折叠水平有非常高的要求,但不要忘记折叠的乐趣,按照★的数量顺序一步步学习是一定没问题的。如果做到这一点,你将会加入我们的"折纸师"行列。

最后感谢给我这次出版机会的出版社,并对Corsoyard的泽木师父夫妇、我的家人、折纸伙伴以及其他许多支持我的人表示深深的感谢。

请尽情享受我创作的折纸吧。

有泽悠河

目录

基本折叠方法

折叠符号

翻面、从反面看 塞入

局部放大观察 打开/拉出纸层

通过旋转改变方向 ○ ★ 注意点 重合点

换视角观看 直角

谷折

谷线

折叠符号

按照箭头方向向纸的前面折叠，做成谷线的折法。

山折

山线

折叠符号

按照箭头方向向纸的另一面折叠，做成山线的折法。

折痕做法

折痕

折叠符号

折痕

按照箭头方向，折叠后再展开纸张，形成明显的折痕。

13

隐藏的线、隐藏的边缘和基准线

你可以看到隐藏在纸后的线条，边缘和箭头线显示为虚线。

线条形式 ⋯⋯⋯⋯⋯⋯⋯⋯⋯⋯⋯

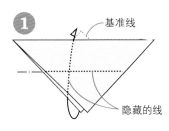

基准线

隐藏的线

隐藏的边缘

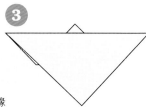

段折

折叠符号 ⇝

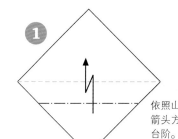

依照山线和谷线按箭头方向折成一个台阶。

内翻折

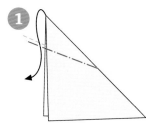

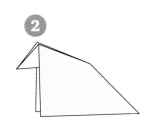

依照山线和谷线按箭头方向把纸向内折叠。

外翻折

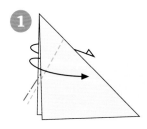

轻轻地依照山线、谷线把纸按箭头方向向后展开并反向盖在外侧纸上。

难点

对于初学者来说有点难的步骤，需要仔细看一下前后的折叠图与折痕再进行操作。

兔耳折

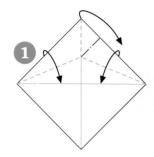 ❶

❷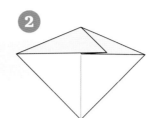

左右向下折的同时，依照山线把角向下折。

旋转折

❶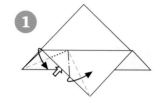

❷

展开白色箭头位置的纸层，依照山线向右折叠并压平。

打开压平

从内侧打开并折叠压平 1

❶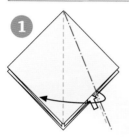

❷

从白色箭头处打开，依照山线折叠并展开压平。

从内侧打开并折叠压平 2

❶

❷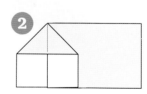

从白色箭头处打开，依照山线的位置展开压平。

花瓣折

花瓣折 1

❶ ❷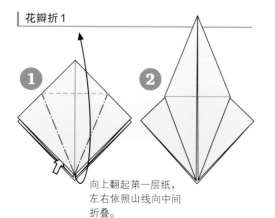

向上翻起第一层纸，左右依照山线向中间折叠。

花瓣折 2

❶ ❷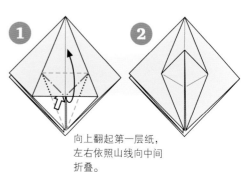

向上翻起第一层纸，左右依照山线向中间折叠。

**两侧
段折**

折叠符号

| 两侧向内段折

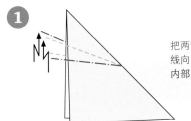

① 把两侧的纸依照山线、谷线向内、向下段折，折到内部。

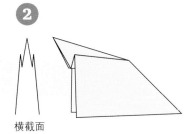

横截面

| 两侧向外段折

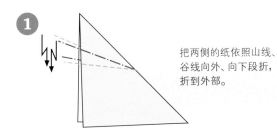

① 把两侧的纸依照山线、谷线向外、向下段折，折到外部。

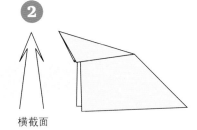

横截面

| 两侧向内压折

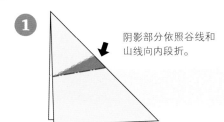

① 阴影部分依照谷线和山线向内段折。

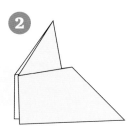

②

拉出纸层

折叠符号

①

②

把内侧的纸层拉出到虚线位置，折成步骤②的形状。

沉折

折叠符号

↓

开放沉折

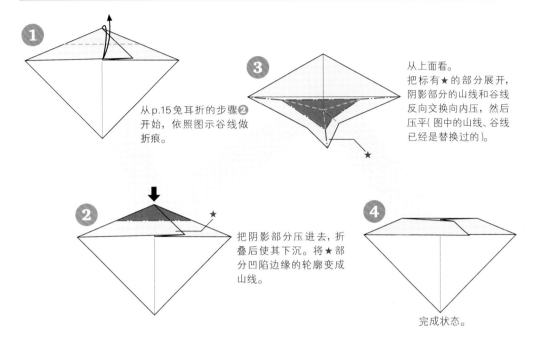

① 从p.15兔耳折的步骤②开始，依照图示谷线做折痕。

② 把阴影部分压进去，折叠后使其下沉。将★部分凹陷边缘的轮廓变成山线。

③ 从上面看。把标有★的部分展开，阴影部分的山线和谷线反向交换向内压，然后压平（图中的山线、谷线已经是替换过的）。

④ 完成状态。

闭合沉折

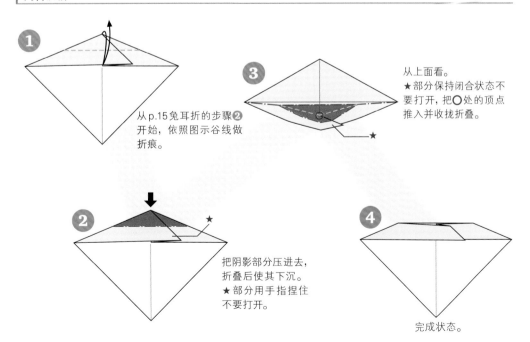

① 从p.15兔耳折的步骤②开始，依照图示谷线做折痕。

② 把阴影部分压进去，折叠后使其下沉。★部分用手指捏住不要打开。

③ 从上面看。★部分保持闭合状态不要打开，把○处的顶点推入并收拢折叠。

④ 完成状态。

天使鱼

Angelfish

这个作品是我正式开始折纸创作之前的作品，是在小学的时候设计的。简单的轮廓和简洁的折序，我觉得现在的自己会想不出来吧。步骤⑩虽然有点难，但是把步骤⑧和⑨连贯起来看，再想想折纸鹤的形象，一边看下一步的图一边折就会找到诀窍。

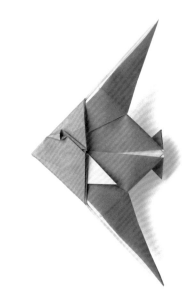

步骤数：33
难易度：★★☆☆☆
推荐纸张尺寸：15cm×15cm 1张

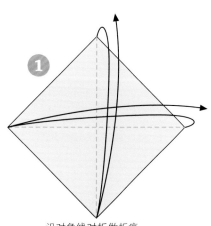

①

沿对角线对折做折痕。翻面。

②

边与边对折做折痕。

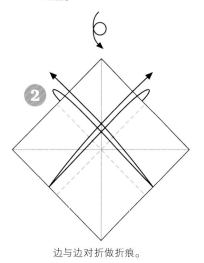

③

四个角向中心折。

④

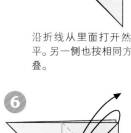

沿折线向后对折。

⑤

按图示折叠做折痕。

⑥

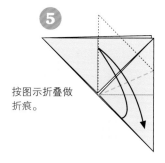

右上角向○折叠做折痕。另一侧也按相同方法折出折痕。

⑦

沿折线从里面打开然后压平。另一侧也按相同方法折叠。

⑧

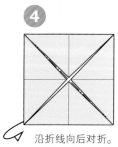

沿折线做角平分线折痕。另一侧也按相同方法折出折痕。

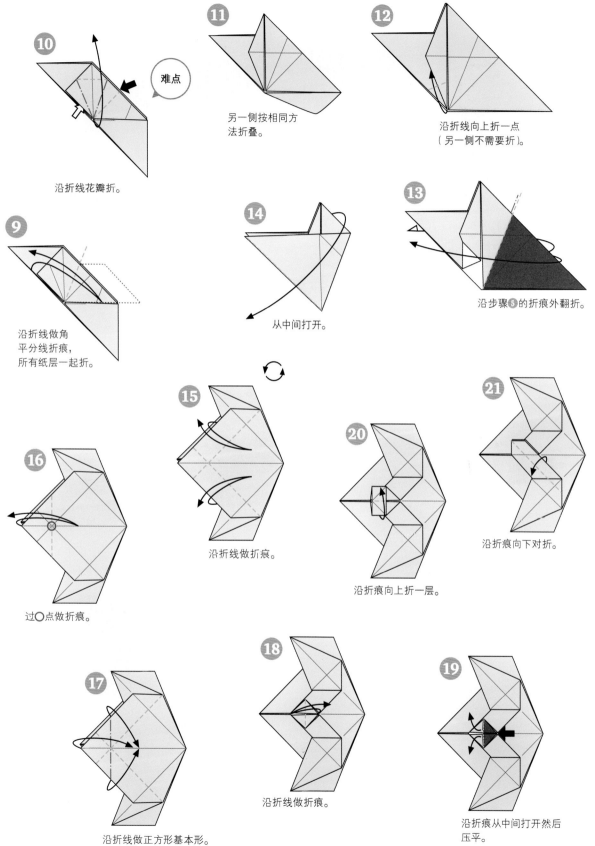

⑩
难点

沿折线花瓣折。

⑪
另一侧按相同方
法折叠。

⑫
沿折线向上折一点
（另一侧不需要折）。

⑨
沿折线做角
平分线折痕，
所有纸层一起折。

⑭
从中间打开。

⑬
沿步骤⑥的折痕外翻折。

⑯
过〇点做折痕。

⑮
沿折线做折痕。

⑳
沿折痕向上折一层。

㉑
沿折痕向下对折。

⑰
沿折线做正方形基本形。

⑱
沿折线做折痕。

⑲
沿折痕从中间打开然后
压平。

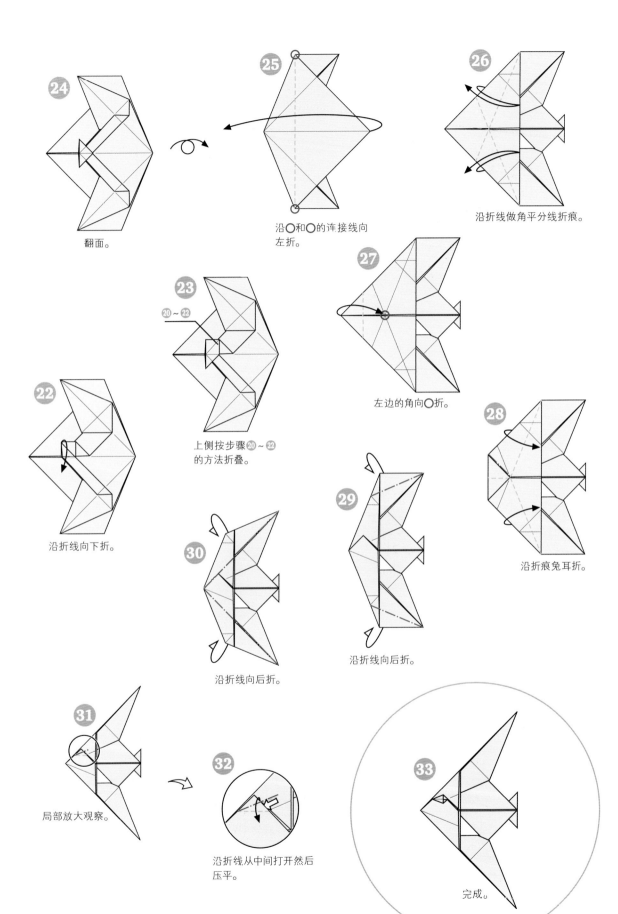

㉔ 翻面。

㉕ 沿○和○的许接线向左折。

㉖ 沿折线做角平分线折痕。

㉓ ⑳~⑫ 上侧按步骤⑳~⑫的方法折叠。

㉗ 左边的角向○折。

㉒ 沿折线向下折。

㉘ 沿折痕兔耳折。

㉙ 沿折线向后折。

㉚ 沿折线向后折。

㉛ 局部放大观察。

㉜ 沿折线从中间打开然后压平。

㉝ 完成。

鹤幽灵和
外星幽灵

Crane Ghost & Alien Ghost

从传统的"鱼的基本形"（步骤❺图）中折出来的简单怪物。折外星幽灵时利用了纸的正反两面；身体一部分利用了白面，眼睛上也有白色，形态就完成了改变。另外，从鹤幽灵的步骤⓲开始调整，根据头部的折法可以做出各种各样的怪物。那么想一下自己喜欢的怪物的折叠方法吧。

▶ 步骤数：24、17
▶ 难易度：★☆☆☆☆
▶ 推荐纸张尺寸：15cm×15cm 各1张

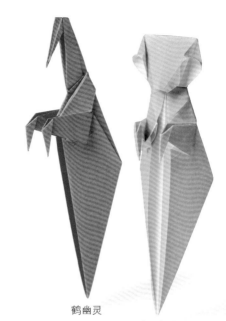

鹤幽灵

外星幽灵

鹤幽灵

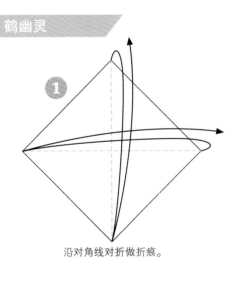

① 沿对角线对折做折痕。

② 沿折线做角平分线折痕。

③ 下面沿折线向中心折。

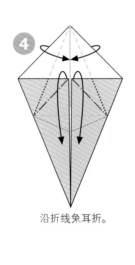

④ 沿折线象耳折。

⑤ 鱼的基本形。翻面。

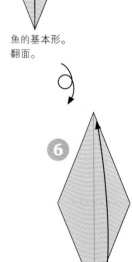

⑥ 沿折线向上对折。

21

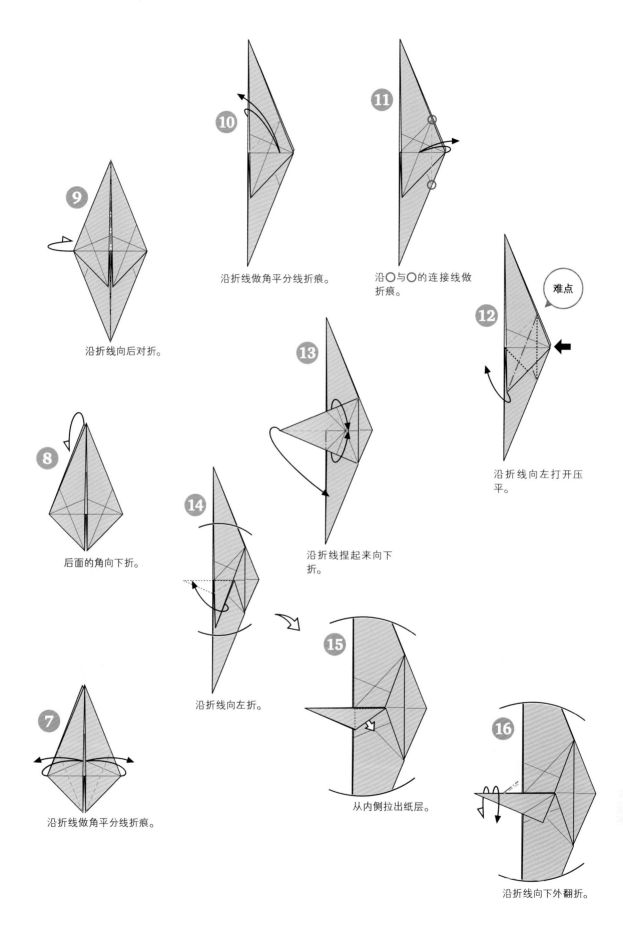

9 沿折线向后对折。

10 沿折线做角平分线折痕。

11 沿○与○的连接线做折痕。

12 难点
沿折线向左打开压平。

8 后面的角向下折。

13 沿折线捏起来向下折。

14 沿折线向左折。

7 沿折线做角平分线折痕。

15 从内侧拉出纸层。

16 沿折线向下外翻折。

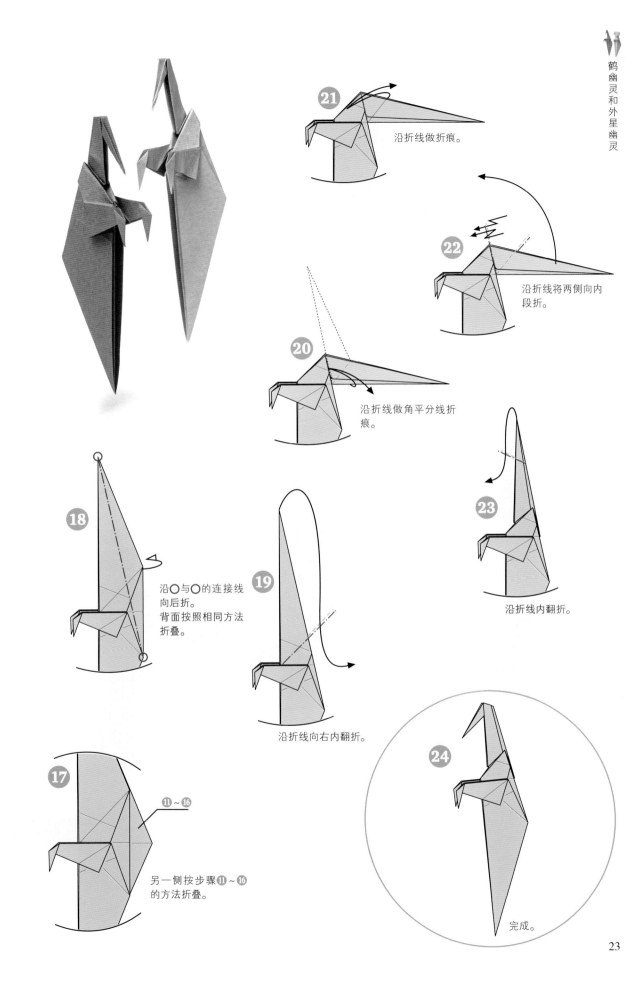

21 沿折线做折痕。

22 沿折线将两侧向内段折。

20 沿折线做角平分线折痕。

18 沿○与○的连接线向后折。背面按照相同方法折叠。

19 沿折线向右内翻折。

23 沿折线内翻折。

17 ⑪~⑯
另一侧按步骤⑪~⑯的方法折叠。

24 完成。

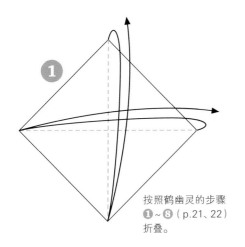

① 按照鹤幽灵的步骤
①～⑧（p.21、22）
折叠。

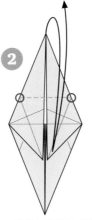

② 沿〇与〇的连接线做
折痕。

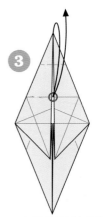

③ 上面的角折向〇做折
痕。

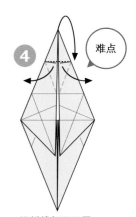

④ 沿折线打开压平。

难点

⑤ 按照图示的折线向前
段折。

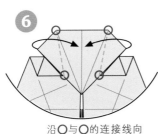

⑥ 沿〇与〇的连接线向
中间折。

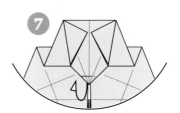

⑦ 下面的角向后折一点。

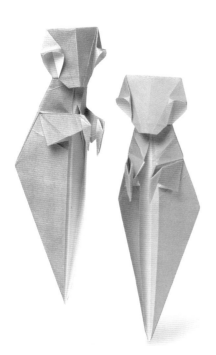

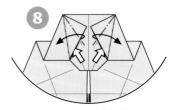

⑧ 沿折线从中间打开压
平。

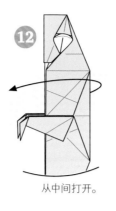

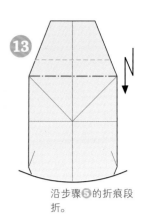

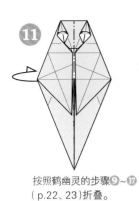

从中间打开。

沿步骤⑤的折痕段
折。

按照鹤幽灵的步骤⑨~⑰
（p.22、23）折叠。

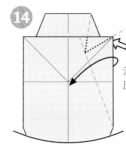

沿折线向左折，然后
压平。

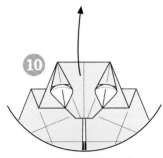

打开步骤⑤的段折。

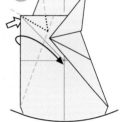

另一侧按照相同方法
折叠。

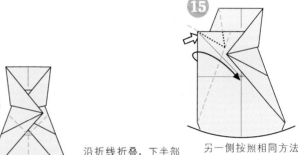

沿折线折叠，下半部
分对折起来。

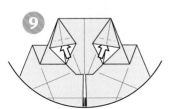

沿折线向上折，中间
打开。

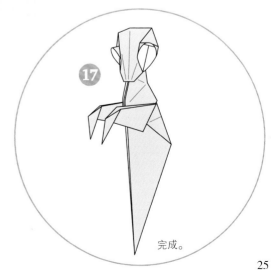

完成。

双尾夹

Binder Clip

这是展示会中制作的小作品，题材奇葩，展开图单纯明快，完成度奇高……可吐槽的地方也很多，最重要的应该是没有实用性吧，单纯是为了欣赏。用纸的推荐尺寸是15cm×15cm，如果用10cm×10cm左右的纸折叠的话尺寸更合适。那批量制作后把它们堆起来吧。

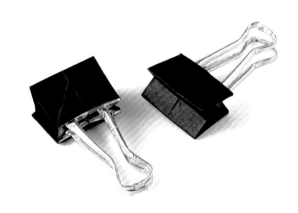

▶ 步骤数 :31
▶ 难易度 :★★☆☆☆
▶ 推荐纸张尺寸 :15cm×15cm 1 张

②

沿○与○的连接线做折痕，注意不要在中心附近留下折痕。

③

在○与○的连接线和步骤**②**的折痕相交的位置做折痕。

①

边与边对折做折痕。

⑤
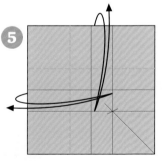
沿折线向步骤**④**的折痕对折做折痕。

④

过○做平行于边的两条折痕。

⑥
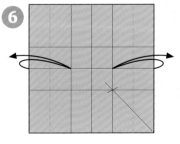
沿折线折叠做折痕。翻面。

⑦
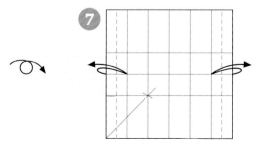
两边向步骤**⑥**的折痕对折做折痕。

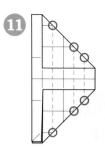

11

按图示，沿◯与◯的连接线做折痕。

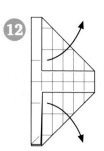

12

打开，返回到步骤**9**的状态。

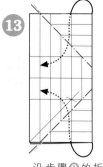

13

沿步骤**9**的折线内翻折。

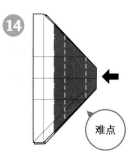

14

难点

沿折线段沉折（开放沉折）。

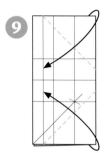

9

沿折线向步骤**7**的折痕折。

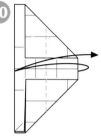

10

沿折线对折做折痕。

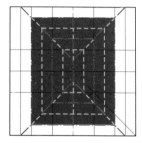

难点

打开的折痕图，山折、谷折交替折叠。

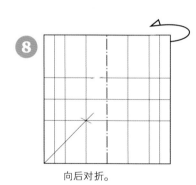

8

向后对折。

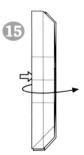

15

从中心整个打开。

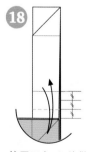

18

按图示在1/3处做折痕。

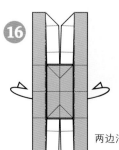

16

两边沿折线向后折。

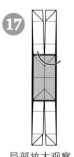

17

局部放大观察。

27

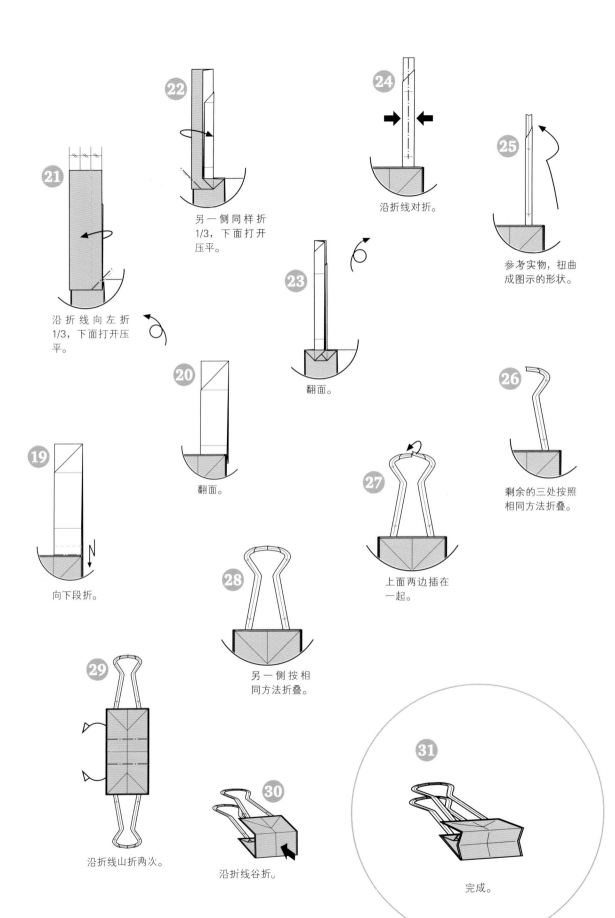

21 沿折线向左折 1/3，下面打开压平。

22 另一侧同样折 1/3，下面打开压平。

24 沿折线对折。

25 参考实物，扭曲成图示的形状。

23 翻面。

26 剩余的三处按照相同方法折叠。

20 翻面。

27 上面两边插在一起。

19 向下段折。

28 另一侧按相同方法折叠。

29 沿折线山折两次。

30 沿折线谷折。

31 完成。

长号

Trombone

到目前为止，我已经创作了许多乐器题材的折纸作品。其中多数是蛇腹结构的，本作品是以"鹤的基本形"（步骤⑧图）为基础的。在折叠细长形状的部分时，经常会像折蜻蜓（p.92）那样使用沉折的方法，但如果不采用沉折方法的话，折叠会更容易。

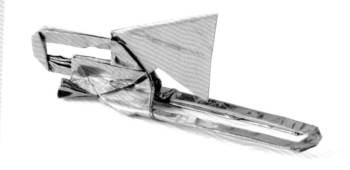

▶ 步骤数：57
▶ 难易度：★★☆☆☆
▶ 推荐纸张尺寸：20cm×20cm 1张

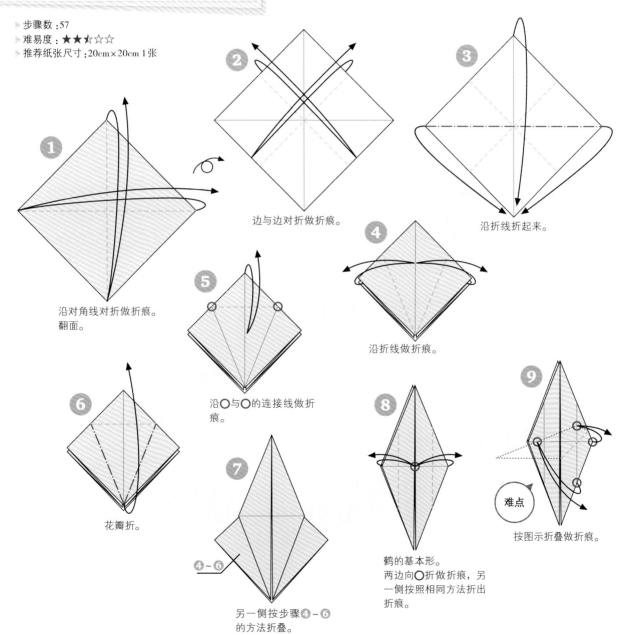

1 沿对角线对折做折痕。翻面。

2 边与边对折做折痕。

3 沿折线折起来。

4 沿折线做折痕。

5 沿〇与〇的连接线做折痕。

6 花瓣折。

7 另一侧按步骤④~⑥的方法折叠。

8 鹤的基本形。两边向〇折做折痕，另一侧按照相同方法折出折痕。

9 难点 按图示折叠做折痕。

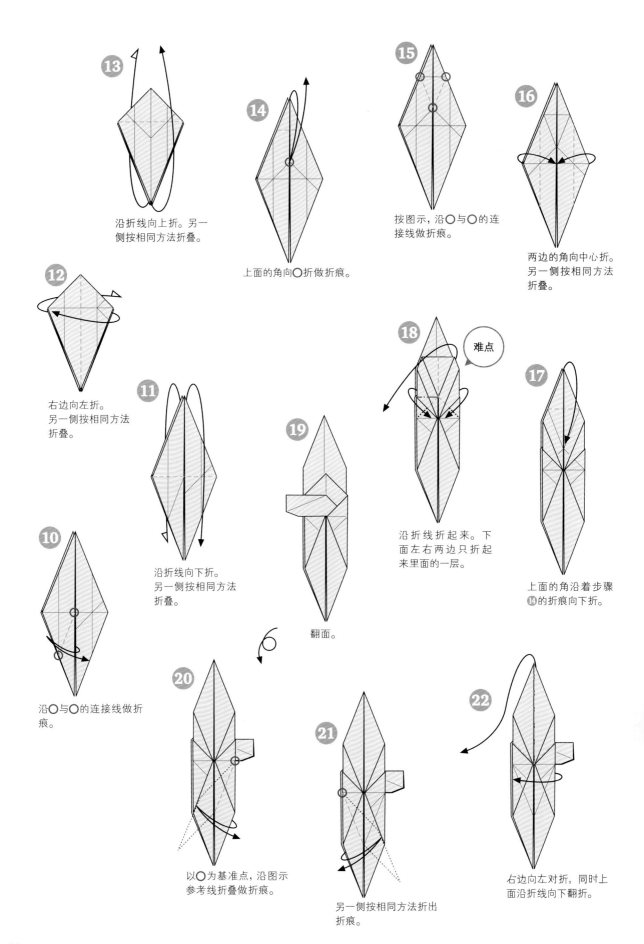

13 沿折线向上折。另一侧按相同方法折叠。

14 上面的角向〇折做折痕。

15 按图示，沿〇与〇的连接线做折痕。

16 两边的角向中心折。另一侧按相同方法折叠。

12 右边向左折。另一侧按相同方法折叠。

11 沿折线向下折。另一侧按相同方法折叠。

18 难点

17 上面的角沿着步骤**14**的折痕向下折。

19 翻面。

沿折线折起来。下面左右两边只折起来里面的一层。

10 沿〇与〇的连接线做折痕。

20 以〇为基准点，沿图示参考线折叠做折痕。

21 另一侧按相同方法折出折痕。

22 右边向左对折，同时上面沿折线向下翻折。

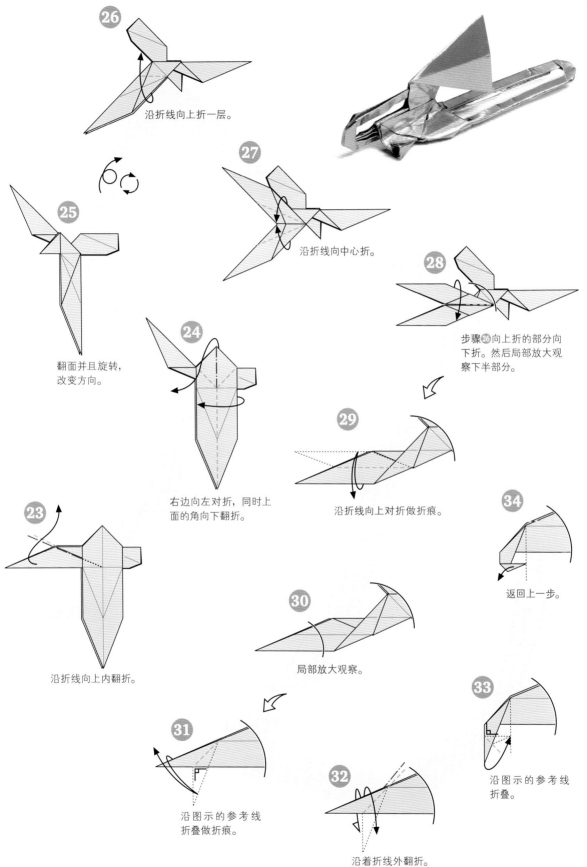

㉖ 沿折线向上折一层。

㉕ 翻面并且旋转，改变方向。

㉗ 沿折线向中心折。

㉘ 步骤㉖向上折的部分向下折。然后局部放大观察下半部分。

㉔ 右边向左对折，同时上面的角向下翻折。

㉙ 沿折线向上对折做折痕。

㉓ 沿折线向上内翻折。

㉚ 局部放大观察。

㉞ 返回上一步。

㉛ 沿图示的参考线折叠做折痕。

㉜ 沿着折线外翻折。

㉝ 沿图示的参考线折叠。

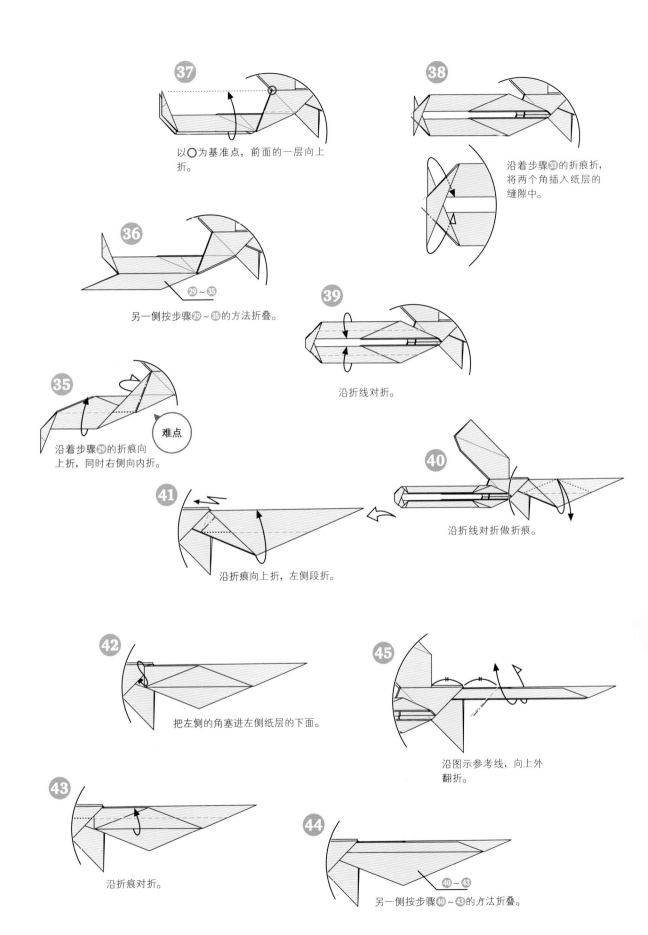

37

以○为基准点，前面的一层向上折。

38

沿着步骤❸的折痕折，将两个角插入纸层的缝隙中。

36

另一侧按步骤❷～❸的方法折叠。

39

沿折线对折。

35

难点

沿着步骤❷的折痕向上折，同时右侧向内折。

41

沿折痕向上折，左侧段折。

40

沿折线对折做折痕。

42

把左侧的角塞进左侧纸层的下面。

45

沿图示参考线，向上外翻折。

43

沿折痕对折。

44

另一侧按步骤❹～❹的方法折叠。

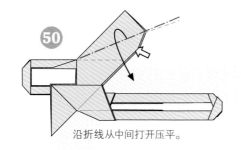

50 沿折线从中间打开压平。

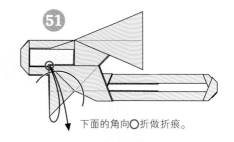

51 下面的角向〇折做折痕。

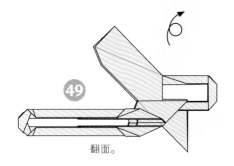

49 翻面。

48 按图示将步骤47折叠的部分塞进后面纸层的缝隙中。

52 按图示做角平分线折痕。

47 沿折线向下折。

46 沿参考线向左内翻折，使图中〇与〇重合。如果〇对不上，可以微调步骤45折叠的角度。

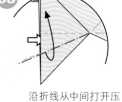

53 沿折线从中间打开压平。

54 沿折线把左边的角向后折到缝隙里面。

55 内侧稍稍打开一点，整理形状。

56 沿过参考点〇的折线折叠90度，使上半部分垂直于下面的面。

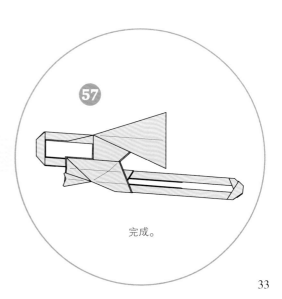

57 完成。

33

霸王龙

Tyrannosaurus

这是一只简单的霸王龙。通过它可以体
会到折纸的图形之美，完成形态的很多
角都是22.5度（直角的1/4），角度是统
一的。

步骤❹、❷在实际折叠的时候可以作为
连续的折叠来把握，但是请注意不要偏
离步骤❹的覆盖折叠的位置。

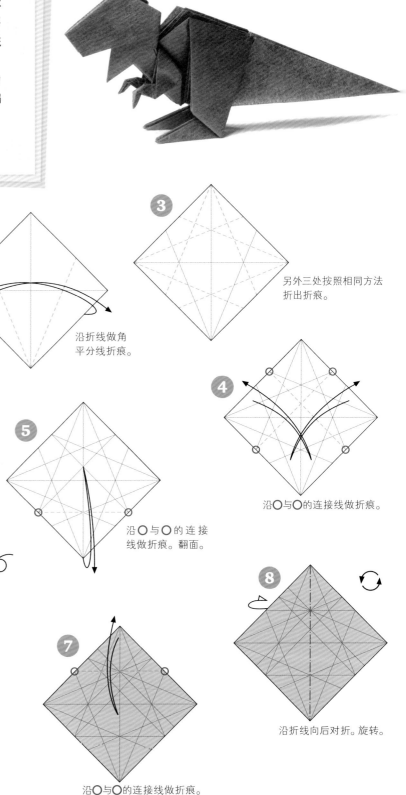

▶ 步骤数 :56
▶ 难易度 :★★⯪☆☆
▶ 推荐纸张尺寸 :15cm×15cm 1张

1 沿对角线对折做折痕。

2 沿折线做角
平分线折痕。

3 另外三处按照相同方法
折出折痕。

4 沿〇与〇的连接线做折痕。

5 沿〇与〇的连接
线做折痕。翻面。

6 沿〇与〇的连接线做折痕。

7 沿〇与〇的连接线做折痕。

8 沿折线向后对折。旋转。

10

向左折一层。

11

从中间打开压平。

12

沿折线花瓣折。

9

沿折线两边一起段折。

13

左边的角沿折线内翻折，从中间的缝隙中折出来。

14

沿折线向下折。

15

过〇做垂直于对边的折痕。

19

做角平分线折痕。

16

下面的角向〇折。

17

沿步骤⑮的折痕折起来。

18

翻面。

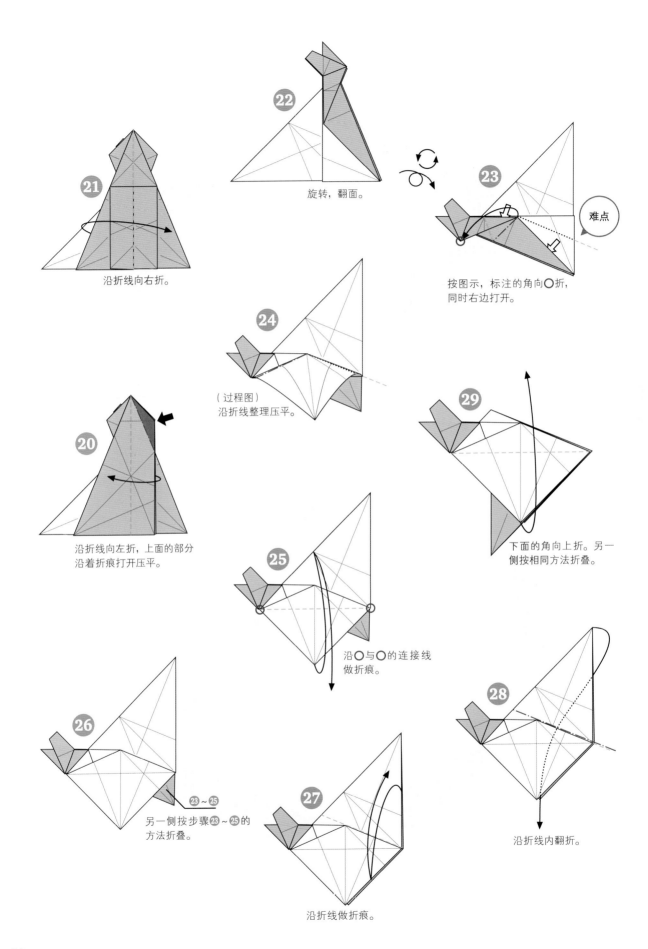

22 旋转，翻面。

23 难点

按图示，标注的角向〇折，同时右边打开。

21 沿折线向右折。

24 （过程图）
沿折线整理压平。

29 下面的角向上折。另一
侧按相同方法折叠。

20 沿折线向左折，上面的部分
沿着折痕打开压平。

25 沿〇与〇的连接线
做折痕。

26 23~25
另一侧按步骤23~25的
方法折叠。

27 沿折线做折痕。

28 沿折线内翻折。

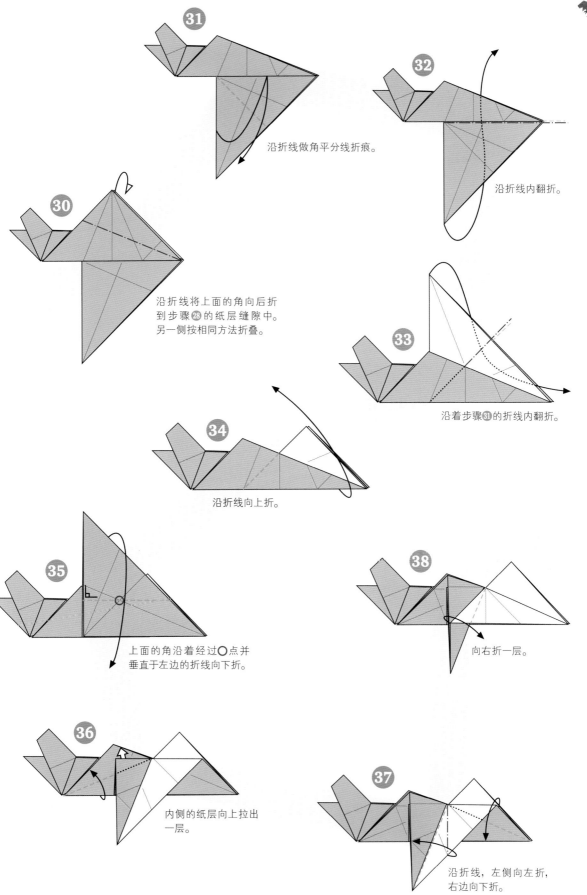

31 沿折线做角平分线折痕。

32 沿折线内翻折。

30 沿折线将上面的角向后折到步骤 28 的纸层缝隙中。另一侧按相同方法折叠。

33 沿着步骤 31 的折线内翻折。

34 沿折线向上折。

35 上面的角沿着经过○点并垂直于左边的折线向下折。

38 向右折一层。

36 内侧的纸层向上拉出一层。

37 沿折线，左侧向左折，右边向下折。

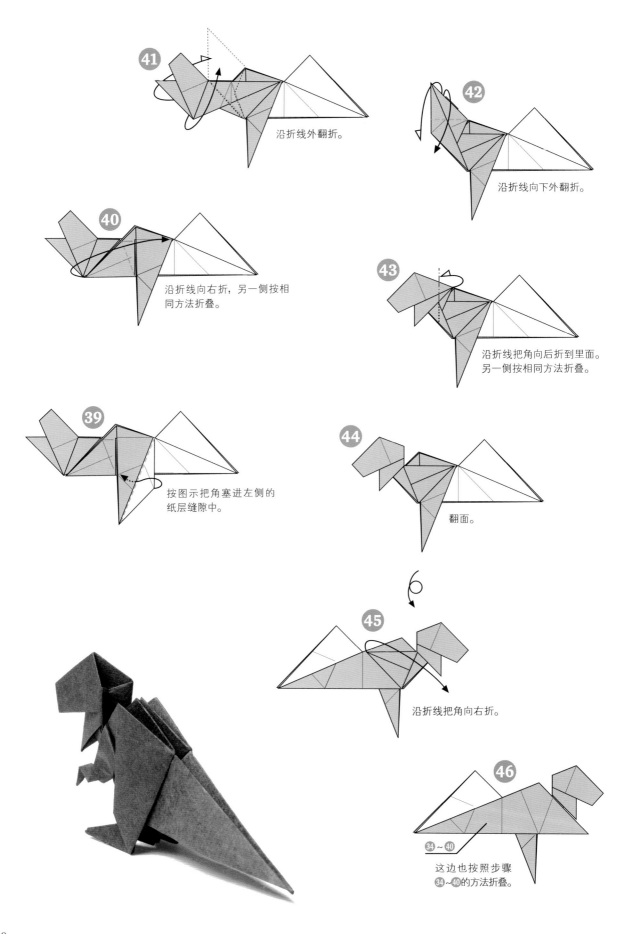

41 沿折线外翻折。

42 沿折线向下外翻折。

40 沿折线向右折，另一侧按相同方法折叠。

43 沿折线把角向后折到里面。另一侧按相同方法折叠。

39 按图示把角塞进左侧的纸层缝隙中。

44 翻面。

45 沿折线把角向右折。

46 34～40 这边也按照步骤 34～40 的方法折叠。

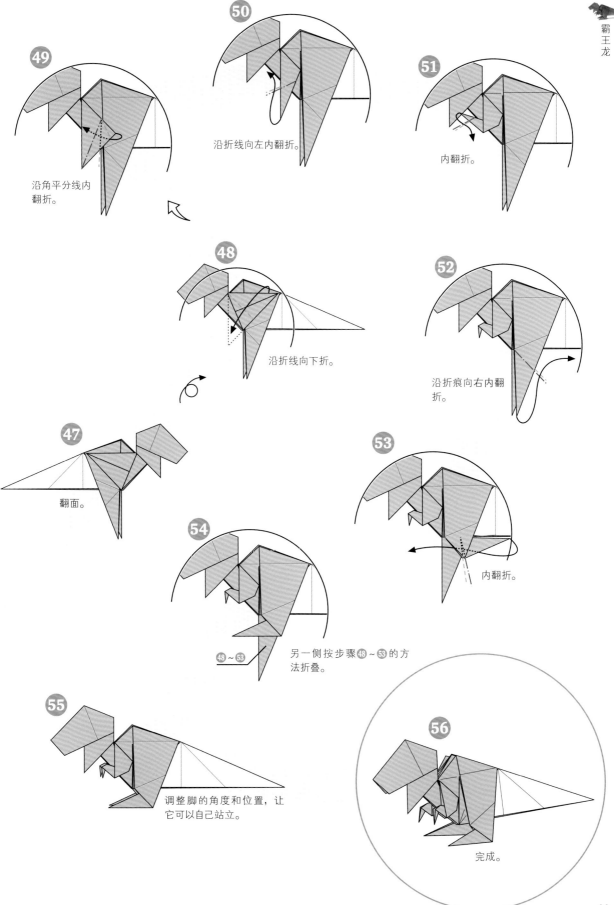

49 沿角平分线内翻折。

50 沿折线向左内翻折。

51 内翻折。

48 沿折线向下折。

52 沿折痕向右内翻折。

47 翻面。

53 内翻折。

54 ④~⑤ 另一侧按步骤④~⑤的方法折叠。

55 调整脚的角度和位置，让它可以自己站立。

56 完成。

猫崽

Lying Kitten

在网上经常可以看到的小猫的视频，给人留下了可爱的印象，这是一个再现小猫形态的作品。对了，还有柴犬（p.52），两个作品都要注意保持整体的比例关系协调。制作的时候后半部身体的纸会变厚，确保不偏离位置，记得用力哟。

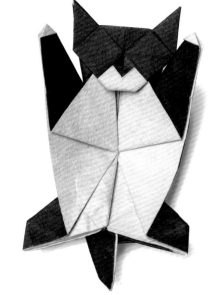

▸ 步骤数 :63
▸ 难易度 :★★★☆☆
▸ 推荐纸张尺寸 :20cm×20cm 1张

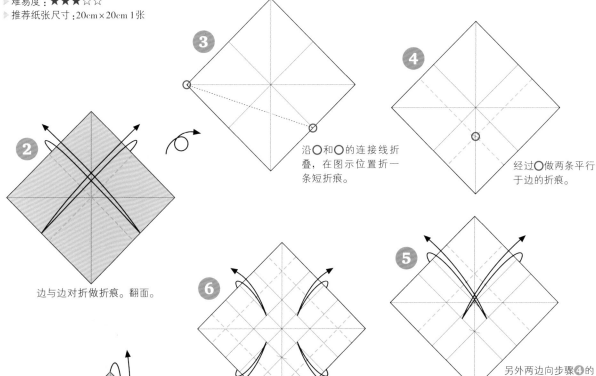

3 沿〇和〇的连接线折叠，在图示位置折一条短折痕。

4 经过〇做两条平行于边的折痕。

2 边与边对折做折痕。翻面。

6 四边向步骤4和步骤5的折痕折叠做折痕。翻面。

5 另外两边向步骤4的折痕折叠做折痕。

1 沿对角线对折做折痕。

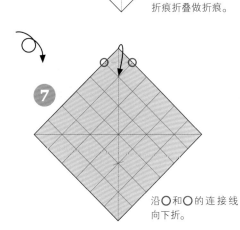

7 沿〇和〇的连接线向下折。

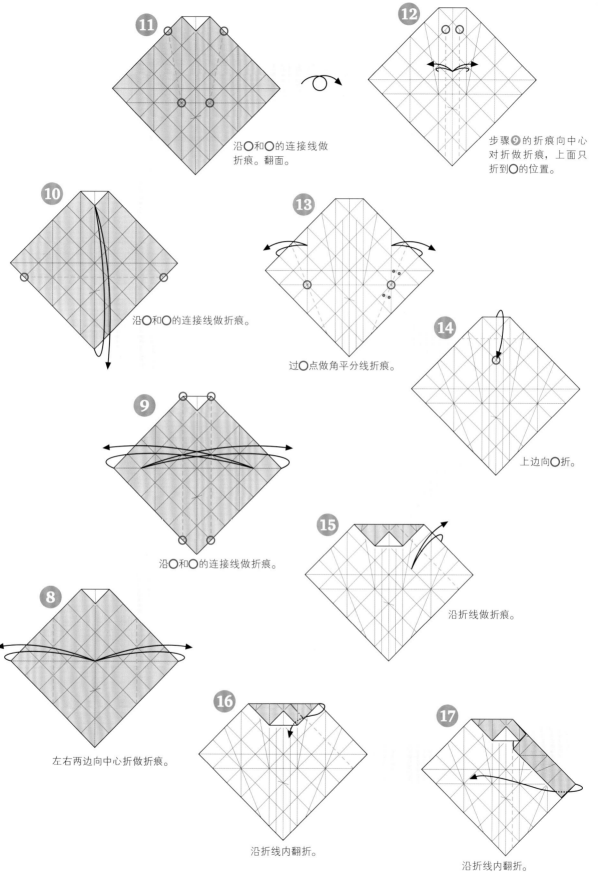

11 沿○和○的连接线做折痕。翻面。

12 步骤⑨的折痕向中心对折做折痕，上面只折到○的位置。

10 沿○和○的连接线做折痕。

13 过○点做角平分线折痕。

9 沿○和○的连接线做折痕。

14 上边向○折。

8 左右两边向中心折做折痕。

15 沿折线做折痕。

16 沿折线内翻折。

17 沿折线内翻折。

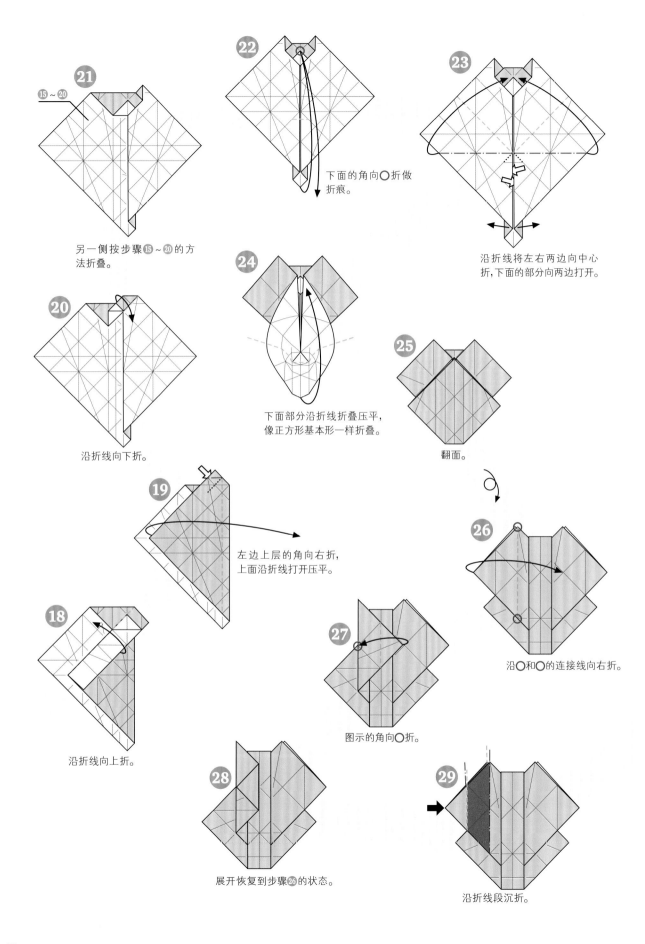

㉑
⑮～⑳

另一侧按步骤⑮～⑳的方法折叠。

㉒
下面的角向〇折做折痕。

㉓
沿折线将左右两边向中心折,下面的部分向两边打开。

⑳
沿折线向下折。

㉔
下面部分沿折线折叠压平,像正方形基本形一样折叠。

㉕
翻面。

⑲
左边上层的角向右折,上面沿折线打开压平。

㉖
沿〇和〇的连接线向右折。

⑱
沿折线向上折。

㉗
图示的角向〇折。

㉘
展开恢复到步骤㉖的状态。

㉙
沿折线段沉折。

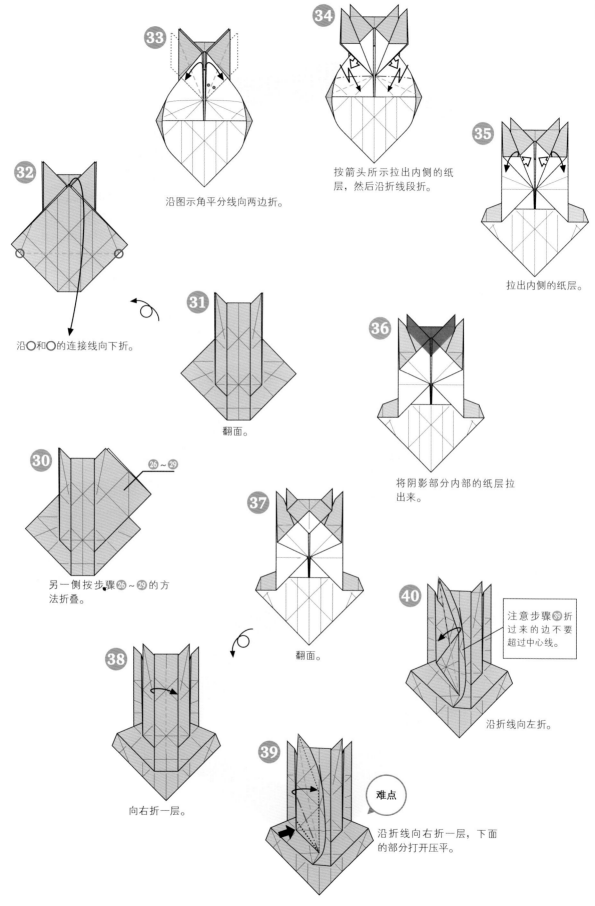

33 沿图示角平分线向两边折。

34 按箭头所示拉出内侧的纸层，然后沿折线线段折。

35 拉出内侧的纸层。

32 沿○和○的连接线向下折。

31 翻面。

36 将阴影部分内部的纸层拉出来。

30 另一侧按步骤 26 ~ 29 的方法折叠。

37 翻面。

38 向右折一层。

39 难点

沿折线向右折一层，下面的部分打开压平。

40 注意步骤 39 折过来的边不要超过中心线。

沿折线向左折。

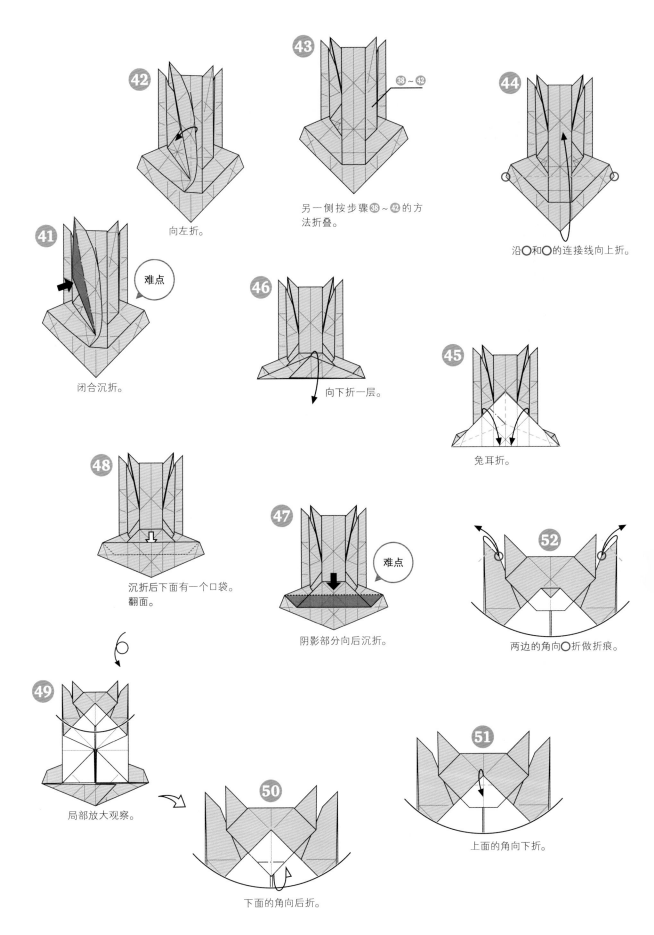

42 向左折。

43 另一侧按步骤 ❸~❷ 的方法折叠。

44 沿○和○的连接线向上折。

41 难点

闭合沉折。

46 向下折一层。

45 兔耳折。

48 沉折后下面有一个口袋。翻面。

47 难点

阴影部分向后沉折。

52 两边的角向○折做折痕。

49 局部放大观察。

50 下面的角向后折。

51 上面的角向下折。

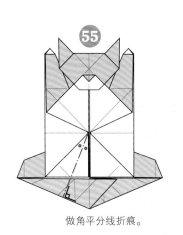

55

做角平分线折痕。

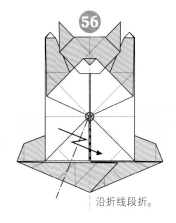

56

沿折线段折。

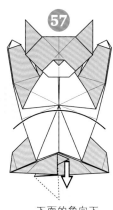

57

下面的角向下
拉出来。

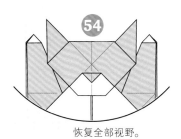

54

恢复全部视野。

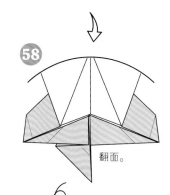

58

翻面。

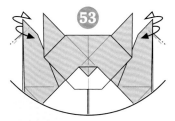

53

沿折线外翻折。

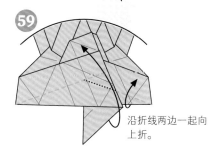

59

沿折线两边一起向
上折。

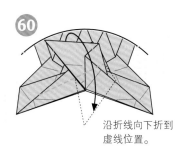

60

沿折线向下折到
虚线位置。

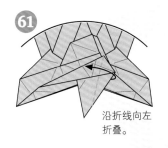

61

沿折线向左
折叠。

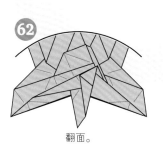

62

翻面。

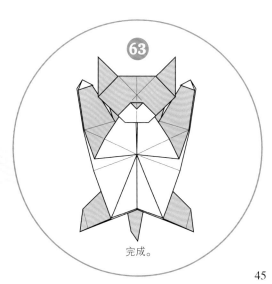

63

完成。

兔子

Rabbit

在"鹤的基本形"（步骤⑯图）的基础上，做一些变化折叠。实际上从鹤的基本形开始折也是可以的。纸背面的颜色会出现在眼睛处和耳朵的内侧，除此之外要在不出现不必要颜色的地方下功夫，比如边缘的部分。在最后的身体整形过程中，要注意背部的柔和感，这里要挑战弧线感的折叠。

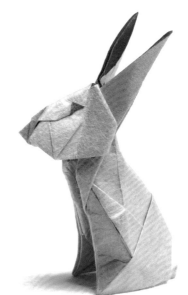

▶ 步骤数 : 55
▶ 难易度 : ★★★½☆
▶ 推荐纸张尺寸 : 20cm×20cm 1张

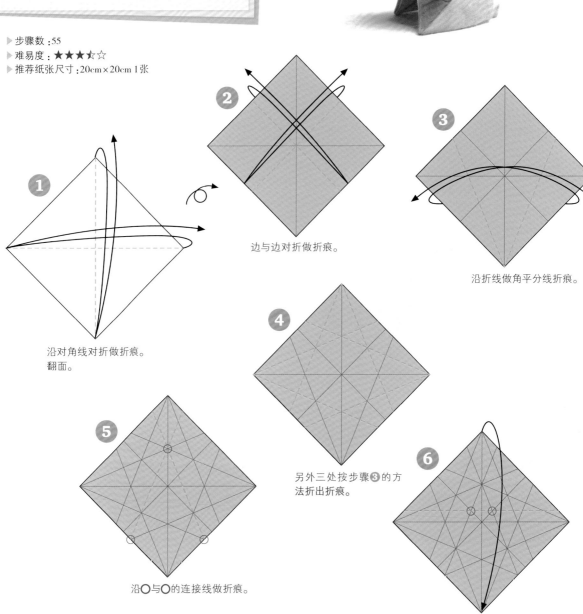

1 沿对角线对折做折痕。翻面。

2 边与边对折做折痕。

3 沿折线做角平分线折痕。

4 另外三处按步骤❸的方法折出折痕。

5 沿○与○的连接线做折痕。

6 沿○与○的连接线向下折。

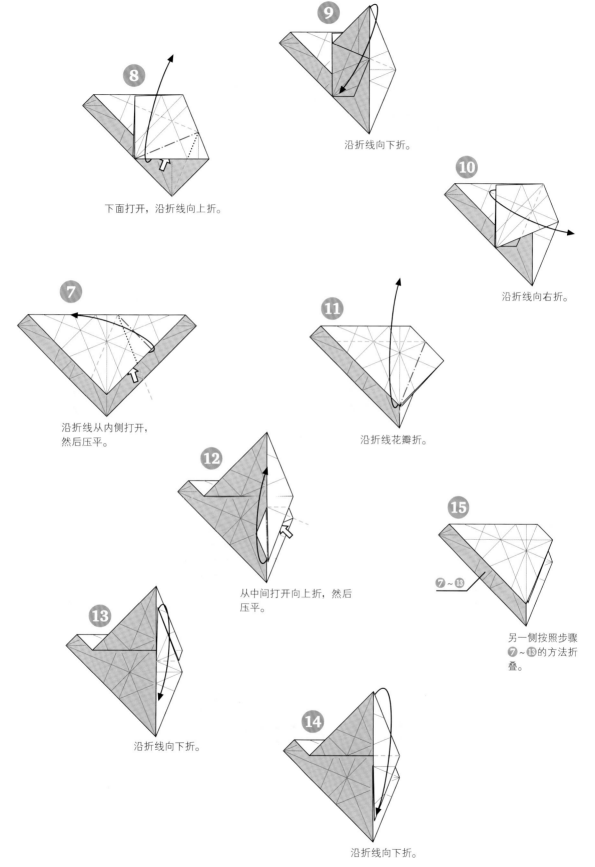

8 下面打开，沿折线向上折。

9 沿折线向下折。

10 沿折线向右折。

7 沿折线从内侧打开，然后压平。

11 沿折线花瓣折。

12 从中间打开向上折，然后压平。

13 沿折线向下折。

14 沿折线向下折。

15 ❼~❽ 另一侧按照步骤 ❼~❽的方法折叠。

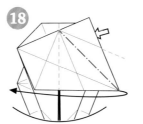

沿中心线向左折，右边压平。

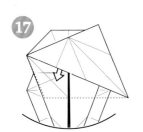

内侧的纸层向下拉出到参考线的位置。

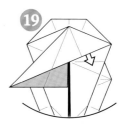

按步骤⑰的方法，内侧的纸层向下拉出。

难点

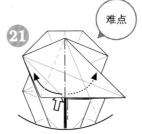

沿折线两边打开向两侧折，中间的正方形压平。

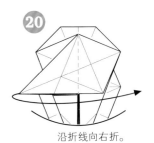

沿折线向右折。

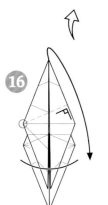

过○点，上面的角向下折，折痕垂直于右侧边缘。

沿○与○的连接线，两边的角向中心折。

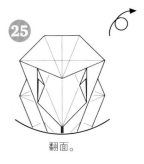

兔耳折。

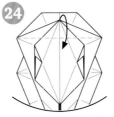

沿折线向下折。

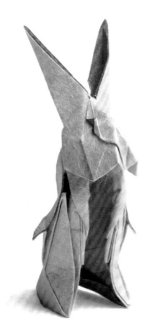

翻面。

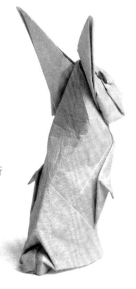

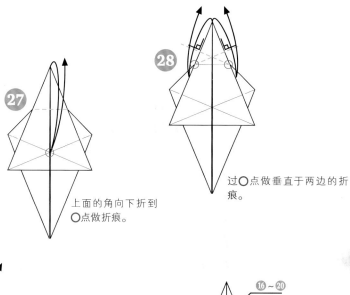

㉗ 上面的角向下折到
○点做折痕。

㉘ 过○点做垂直于两边的折
痕。

㉖
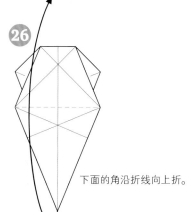
下面的角沿折线向上折。

㉙
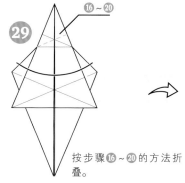
⑯~⑳
按步骤⑯~⑳的方法折
叠。

㉚
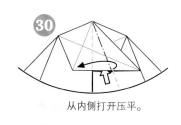
从内侧打开压平。

㉛
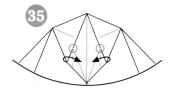
沿折线向右折一层。

㉜
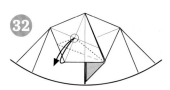
下面的角折向○点，在右侧
留下折痕后打开。

㉟
过○点两边向中心折。

㉝
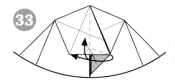
步骤㉛折的纸层向左折，下
面沿折线折起来。

㉞

㉛~㉝
另一侧按步骤㉛~㉝的方
法折叠。

49

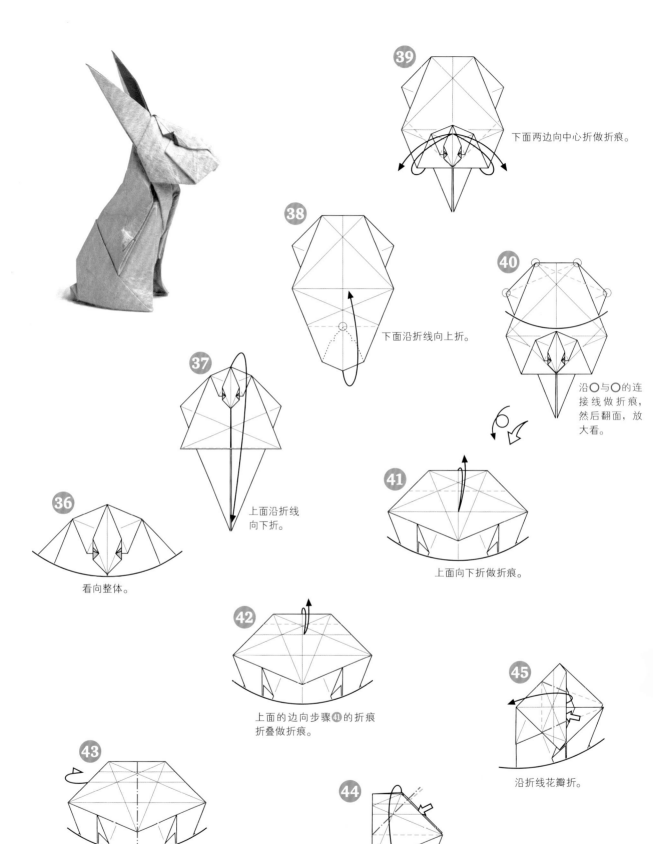

39 下面两边向中心折做折痕。

38 下面沿折线向上折。

40 沿○与○的连接线做折痕，然后翻面，放大看。

41 上面向下折做折痕。

37 上面沿折线向下折。

36 看向整体。

42 上面的边向步骤**41**的折痕折叠做折痕。

45 沿折线花瓣折。

43 全部向后对折。

44 从中间打开压平。

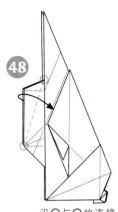

48 沿○与○的连接线向右折。另一侧按相同方法折叠。

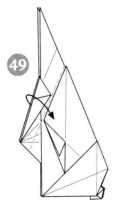

49 沿折线向右折。另一侧按相同方法折叠。

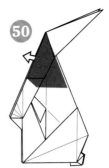

50 拉出内侧阴影部分的纸层。

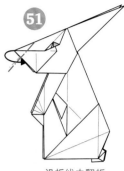

51 沿折线内翻折。

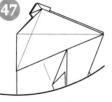

47 看向整体，旋转角度。

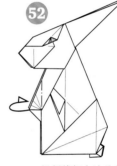

52 沿折线把左边的角向后折到里面。另一侧按相同方法折叠。

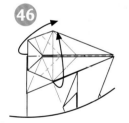

46 下面的角向上折，同时左边沿步骤㊷的折痕向上折。

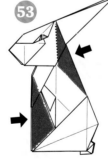

53 阴影部分向内压，做成立体的形状。

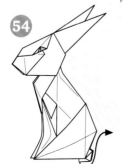

54 尾巴从中间内翻折打开。

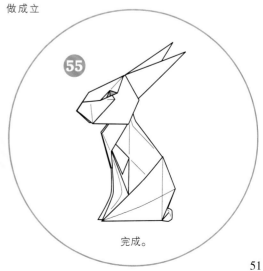

55 完成。

柴犬

Shiba Inu

这个作品以天真玩耍状态的小狗为原型。以纵横8等分线为基础，注意考虑面和直线的感觉，以简洁的外观为目标。头部有很多细小的折叠，特别是眼睛的部分，如果没能正确折叠，那可爱度就会减少很多。那么用合适尺寸的纸小心翼翼地折起来吧。

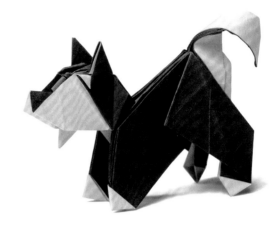

▶ 步骤数 :74
▶ 难易度 : ★★★⯪☆
▶ 推荐纸张尺寸 :25cm×25cm 1张

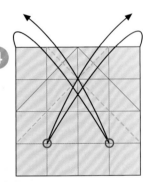

上边的两个角向中心折做折痕。

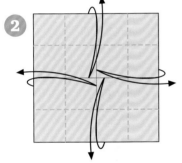

上面的两个角向〇点折做折痕。翻面。

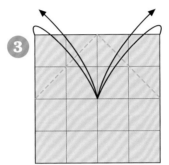

四边向步骤❶的折痕折叠做折痕。

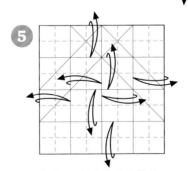

按图示，横向和纵向等分做折痕。

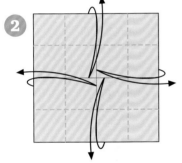

边与边对折做折痕。

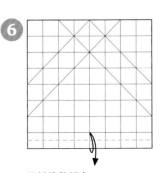

沿折线做折痕。

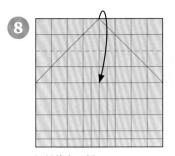

8

沿折线向下折。

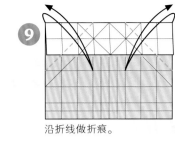

9

沿折线做折痕。

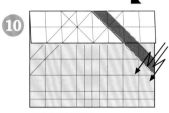

10

沿折线段沉折。

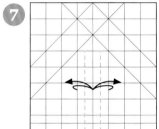

7

沿折线做折痕。翻面。

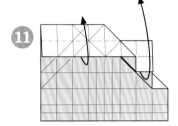

11

沿折线向上折。

16

沿折线向下折一层。

12

右边沿折线向下折。

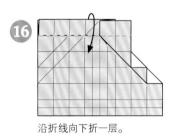

15

将阴影部分内侧的小角向下
内翻折。

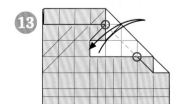

13

沿○与○的连接线做折痕。

难点

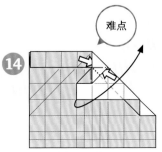

14

沿折线打开，左边向上折，
然后压平。

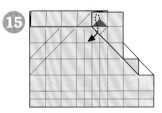

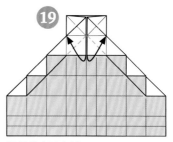

19

沿折线向两边折。

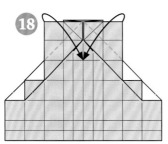

18

上面的两个角沿折线向中心折。

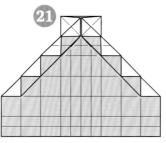

20

沿折线做折痕，所有纸层一起折。

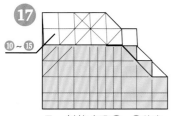

17

⑩~⑮

另一侧按步骤⑩~⑮的方法折叠。

21

翻面。

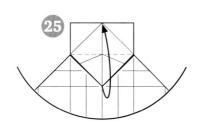

26

沿○与○的连接线，两边向里折。

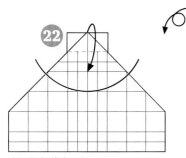

22

上面沿折线向下折一层。

25

下面的角沿折线向上折。

23

上一步向下折的角，沿图示折线做折痕。

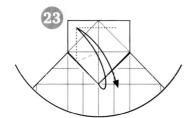

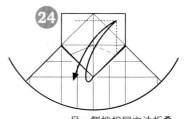

24

另一侧按相同方法折叠。

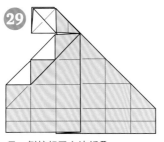

29 另一侧按相同方法折叠。

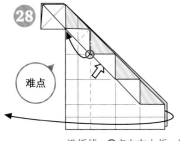

28 难点

沿折线，〇点向左上折。同时右边从中间打开向左折，然后压平。

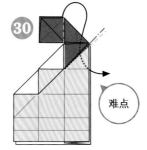

30 难点

阴影部分沿折线内翻折。

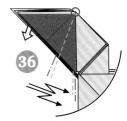

36 内侧的角沿步骤㉓、㉔的折痕两边一起向内段折。

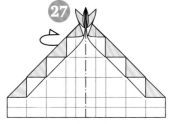

27 全部向后对折。

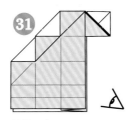

31 转换视角。

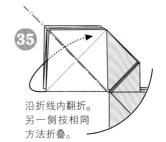

35 沿折线内翻折。另一侧按相同方法折叠。

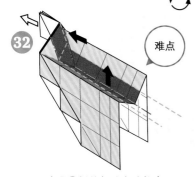

32 难点

步骤㉚折的部分向外拉出，中间部分沿折线从后面压出。

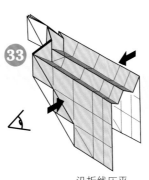

33 沿折线压平。

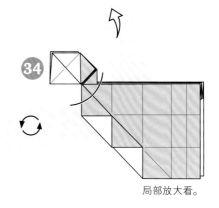

34 局部放大看。

55

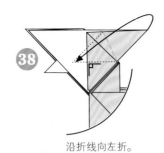

38 沿折线向左折。

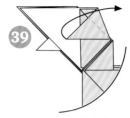

39 沿折线向右折。

37 最前面的一层向右内翻折。

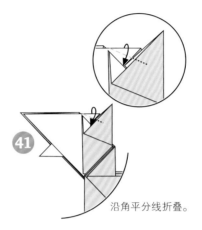

41 沿角平分线折叠。

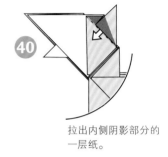

40 拉出内侧阴影部分的一层纸。

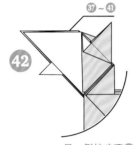

42 另一侧按步骤37~41的方法折叠。

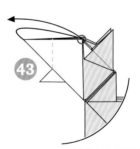

43 左边的角向○折做折痕。

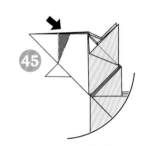

45 沿折线两侧一起向内段折。

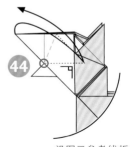

44 沿图示参考线折叠做折痕。

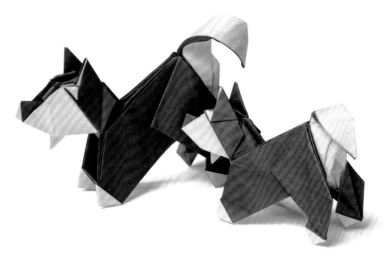

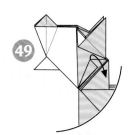

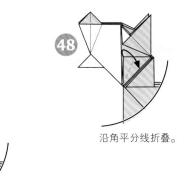

沿角平分线折叠。

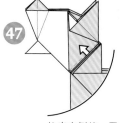

沿折线向下折。

47

拉出内侧的一层。

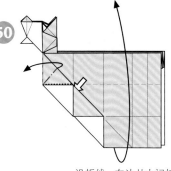

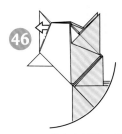

沿折线，左边从中间打开
向左折，右边向上折。

拉出内侧的一层。另一侧
按相同方法折叠。

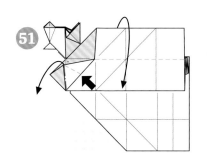

沿折线左边向左折，右边
向下折，然后压平。

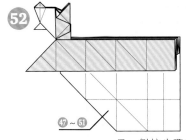

47 ~ 51

另一侧按步骤47~51的方
法折叠。

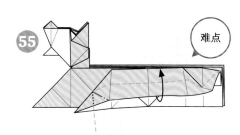

难点

下边向上对折，左边沿折线打开压平，
右边沿折线折叠压平。

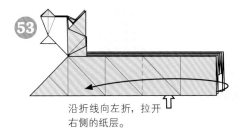

沿折线向左折，拉开
右侧的纸层。

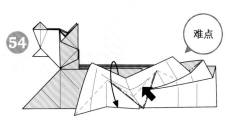

难点

沿图示折线聚合折叠（左边压平不
动）。

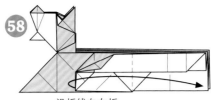

沿折线向右折。

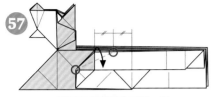

沿图示参考线向下折一层。

另一侧按步骤 ⑤③~⑤⑧ 的方法折叠。

图示的角向〇折。

沿图示角平分线折线，所有纸层一起折叠做折痕。

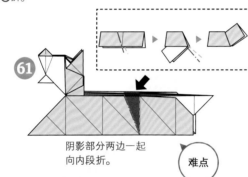

阴影部分两边一起向内段折。

难点

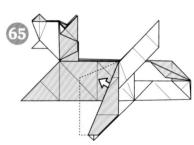

内侧的一层拉出来到参考线的位置。

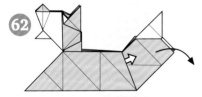

按图示拉出纸层。另一侧按相同方法折叠。

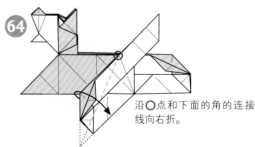

沿〇点和下面的角的连接线向右折。

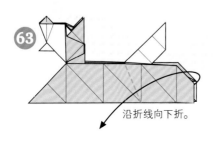

沿折线向下折。

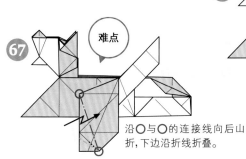

难点

67

沿○与○的连接线向后山
折，下边沿折线折叠。

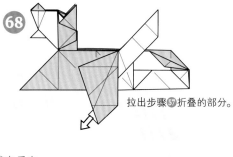

68

拉出步骤57折叠的部分。

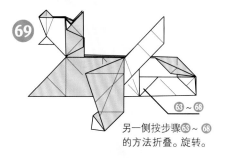

69

63~68

另一侧按步骤63~68
的方法折叠。旋转。

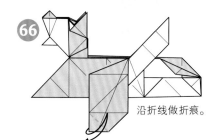

66

沿折线做折痕。

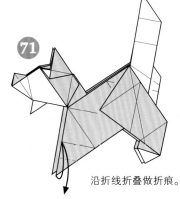

71

沿折线折叠做折痕。

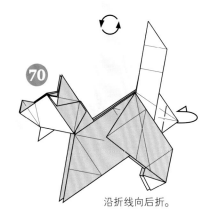

70

沿折线向后折。

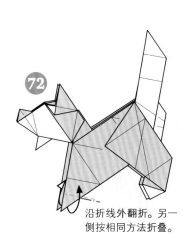

72

沿折线外翻折。另一
侧按相同方法折叠。

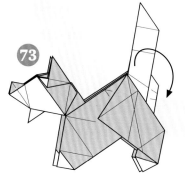

73

卷曲尾巴，整理整体形态。

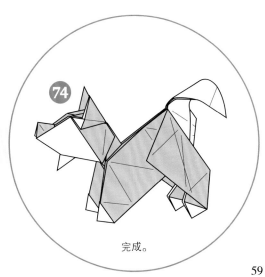

74

完成。

棕熊

Brown Bear

在2014年创作的北极熊的基础上，2016年改良后制作出了棕熊。鼻子、眼睛、前脚趾露出了纸的背面，注意不要让眼睛下面的边缘出现颜色。另外，调整步骤**95**后，可以通过改变头部的角度来添加表情。棕熊的最终形态可以展现憨态可掬的感觉，那么开始折起来吧。

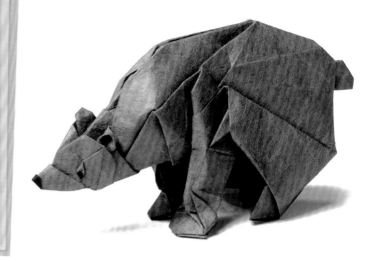

▶ 步骤数 :100
▶ 难易度 :★★★★☆
▶ 推荐纸张尺寸 :30cm×30cm 1张

① 沿对角线对折做折痕。

② 边与边对折，按图示在边的中点处做标记折痕。

③ 按图示连接〇与对面的角折叠，在两条折线交叉的地方做标记折痕。

④ 过〇点做平行于边的两条折痕。

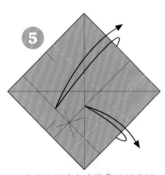

⑤ 右边的两边向步骤**4**的折痕折叠做折痕。

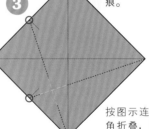

⑥ 上面的两条边向步骤**5**的折痕折叠做折痕。

⑦ 左边的两条边向步骤**6**的折痕折叠做折痕。

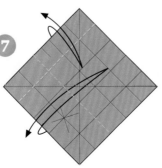

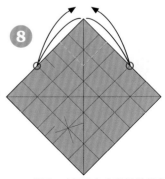

⑧ 按图示上面的角向〇折做折痕(往后步骤**2**和步骤**3**的折痕不再标记)。

13 沿折线做角平分线折痕。

14 全部打开。

15 上面两边向下面的折痕折叠，做角平分线折痕。

16 沿○与○的连接线做折痕。

12 沿折线对折。

11 沿折线做角平分线折痕。

10 沿折线对折。

17 过○点做平行于对角线的折痕。

18 沿○与○的连接线做折痕。

9 沿○与○的连接线做折痕。

19 沿○与○的连接线做折痕。

23 下面的角向○折叠做折痕。

20 沿○与○的连接线做折痕。

21 沿○与○的连接线做折痕。翻面。

22 沿○与○的连接线向下折。

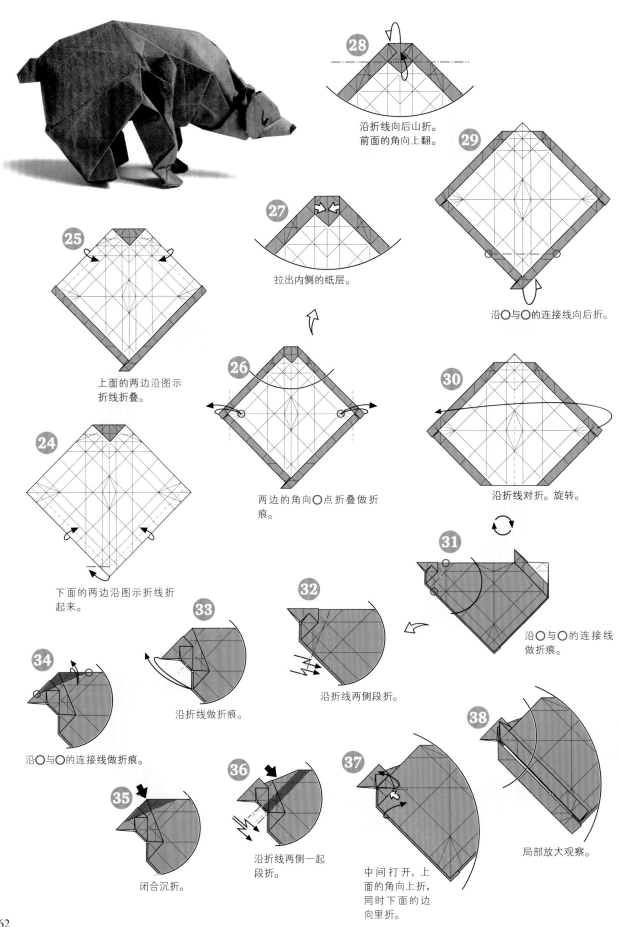

28 沿折线向后山折。
前面的角向上翻。

27 拉出内侧的纸层。

29 沿〇与〇的连接线向后折。

25 上面的两边沿图示折线折叠。

26 两边的角向〇点折叠做折痕。

30 沿折线对折。旋转。

24 下面的两边沿图示折线折起来。

31 沿〇与〇的连接线做折痕。

32 沿折线两侧段折。

33 沿折线做折痕。

34 沿〇与〇的连接线做折痕。

38 局部放大观察。

35 闭合沉折。

36 沿折线两侧一起段折。

37 中间打开，上面的角向上折，同时下面的边向里折。

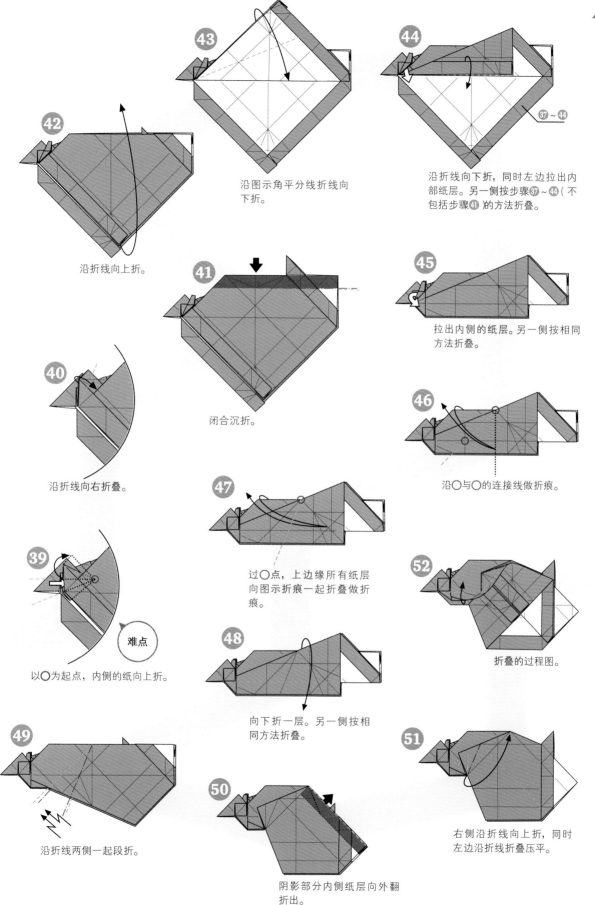

43 沿图示角平分线折线向下折。

44 沿折线向下折，同时左边拉出内部纸层。另一侧按步骤 ③ ~ ④（不包括步骤 ④）的方法折叠。

③ ~ ④

42 沿折线向上折。

41 闭合沉折。

45 拉出内侧的纸层。另一侧按相同方法折叠。

40 沿折线向右折叠。

46 沿〇与〇的连接线做折痕。

47 过〇点，上边缘所有纸层向图示折痕一起折叠做折痕。

39 难点
以〇为起点，内侧的纸向上折。

48 向下折一层。另一侧按相同方法折叠。

52 折叠的过程图。

49 沿折线两侧一起段折。

50 阴影部分内侧纸层向外翻折出。

51 右侧沿折线向上折，同时左边沿折线折叠压平。

63

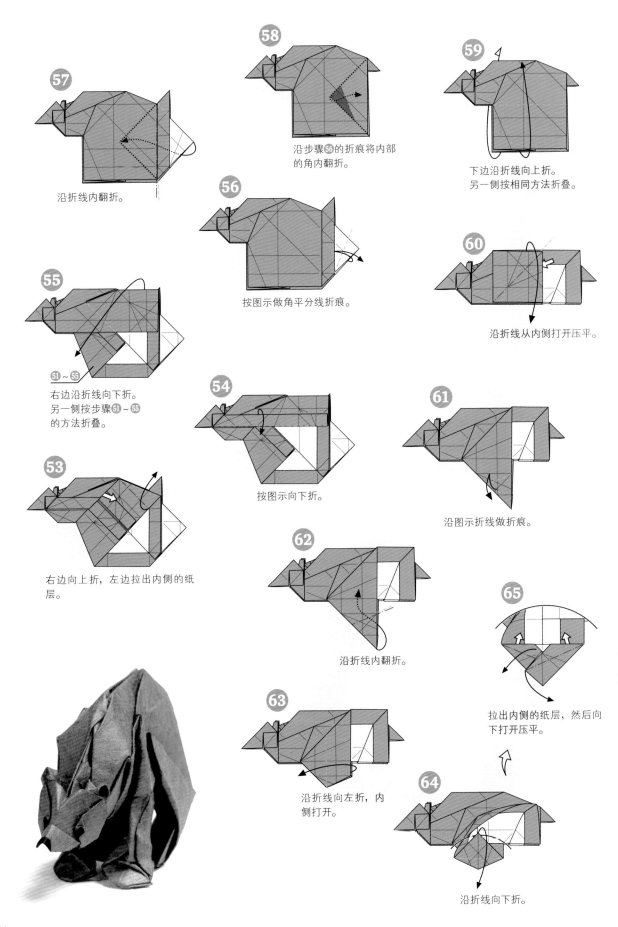

57

沿折线内翻折。

58

沿步骤56的折痕将内部的角内翻折。

56

按图示做角平分线折痕。

59

下边沿折线向上折。另一侧按相同方法折叠。

60

沿折线从内侧打开压平。

55

51~55

右边沿折线向下折。另一侧按步骤51~55的方法折叠。

54

按图示向下折。

61

沿图示折线做折痕。

53

右边向上折，左边拉出内侧的纸层。

62

沿折线内翻折。

65

拉出内侧的纸层，然后向下打开压平。

63

沿折线向左折，内侧打开。

64

沿折线向下折。

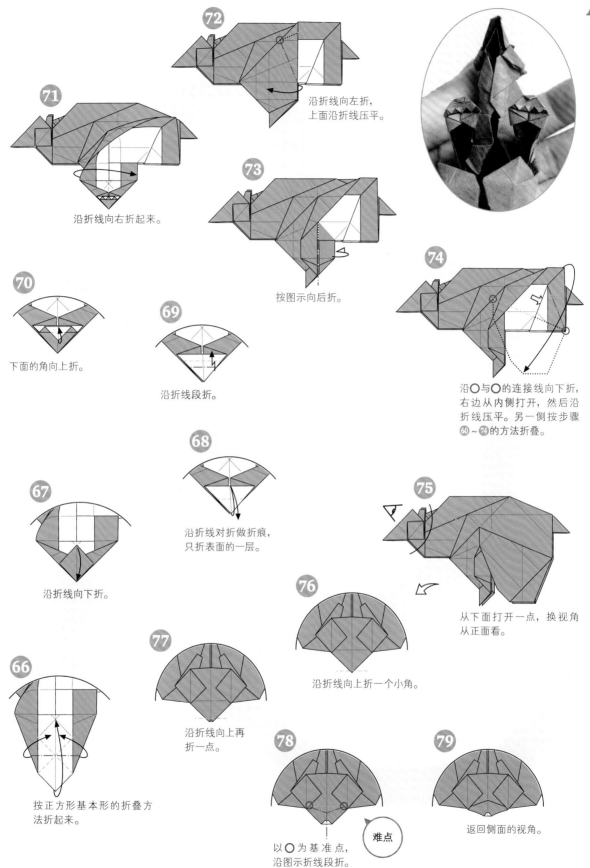

71

沿折线向右折起来。

72

沿折线向左折，
上面沿折线压平。

73

按图示向后折。

74

沿○与○的连接线向下折，
右边从内侧打开，然后沿
折线压平。另一侧按步骤
⑥~⑦的方法折叠。

70

下面的角向上折。

69

沿折线段折。

68

沿折线对折做折痕，
只折表面的一层。

67

沿折线向下折。

75

从下面打开一点，换视角
从正面看。

76

沿折线向上折一个小角。

66

按正方形基本形的折叠方
法折起来。

77

沿折线向上再
折一点。

78

以○为基准点，
沿图示折线段折。

难点

79

返回侧面的视角。

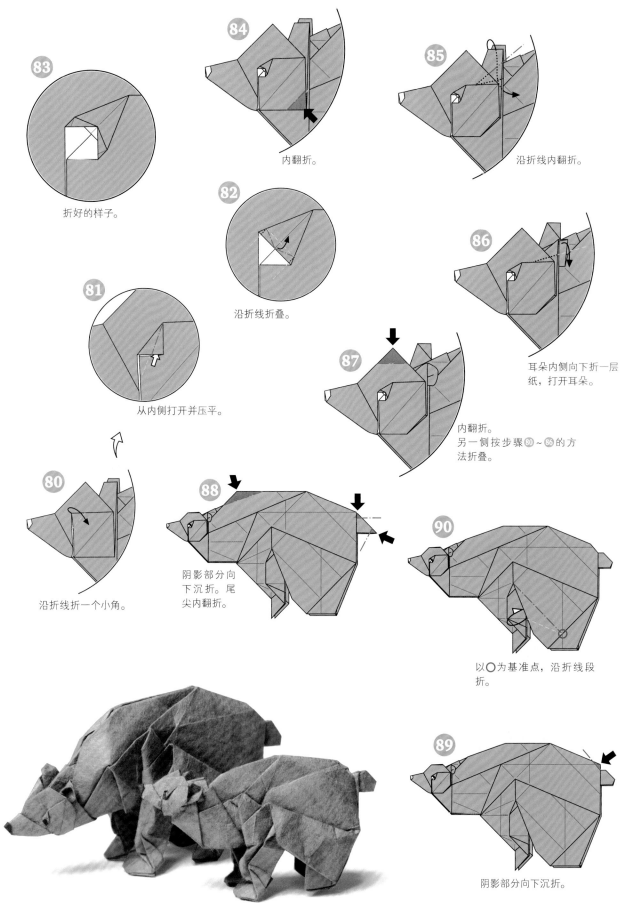

83
折好的样子。

84
内翻折。

85
沿折线内翻折。

82
沿折线折叠。

86
耳朵内侧向下折一层
纸，打开耳朵。

81
从内侧打开并压平。

87
内翻折。
另一侧按步骤80~86的方
法折叠。

80
沿折线折一个小角。

88
阴影部分向
下沉折。尾
尖内翻折。

90
以○为基准点，沿折线段
折。

89
阴影部分向下沉折。

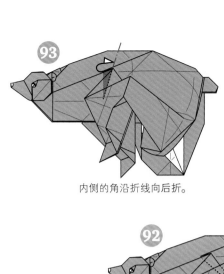

93

内侧的角沿折线向后折。

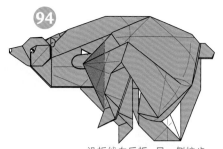

94

沿折线向后折。另一侧按步骤 90 ~ 94 的方法折叠。

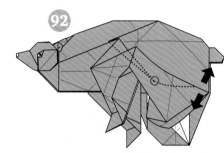

92

右侧拉开纸层,然后和○连接并压平。

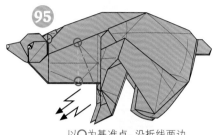

95

以○为基准点,沿折线两边一起段折,做成立体的形状。

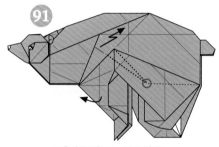

91

以○为基准点,沿折线段折,抬起前腿。

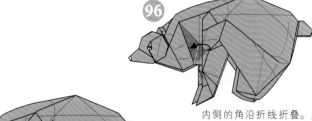

96

内侧的角沿折线折叠。另一侧按相同方法折叠。

97

沿折线内翻折。另一侧按相同方法折叠。

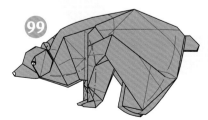

98

前脚从下面打开。另一侧按相同方法折叠。

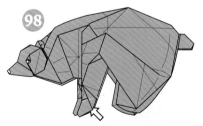

99

沿曲线整形。

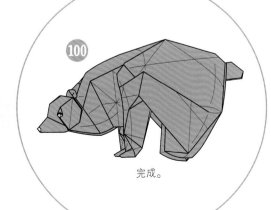

100

完成。

67

鲸头鹳

Shoebill

虽然是相对复杂的折叠方式，但完成作
品的外观是完美的内外翻转的变形设计。
折叠的时候从步骤㉜开始就直接有了腿
的雏形，然后再到步骤㊴、㊶。不但颜
色改变很顺利，而且还能折出腿的厚度
而不改变方向，一举两得，也对作品最
后的站立起到关键的作用。

▶ 步骤数：108
▶ 难易度：★★★★☆
▶ 推荐纸张尺寸：30cm×30cm 1张

1 沿对角线对折做折痕。

2 边与边对折做折痕。

3 四边向步骤**2**的折痕折
叠做折痕。翻面。

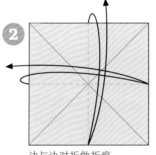

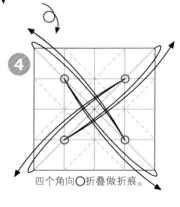

4 四个角向○折叠做折痕。

5 按图示三条边向对角线折叠做角平
分线折痕。翻面。

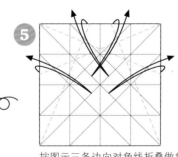

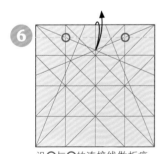

6 沿○与○的连接线做折痕。

7 沿○与○的连接线做折痕。

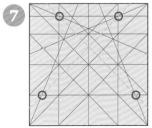

8 过○做垂直于对角
线的折痕。

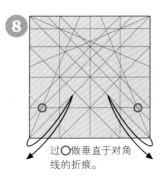

9 沿○与○的连接线做折痕。
翻面。

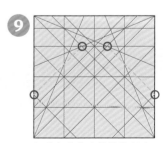

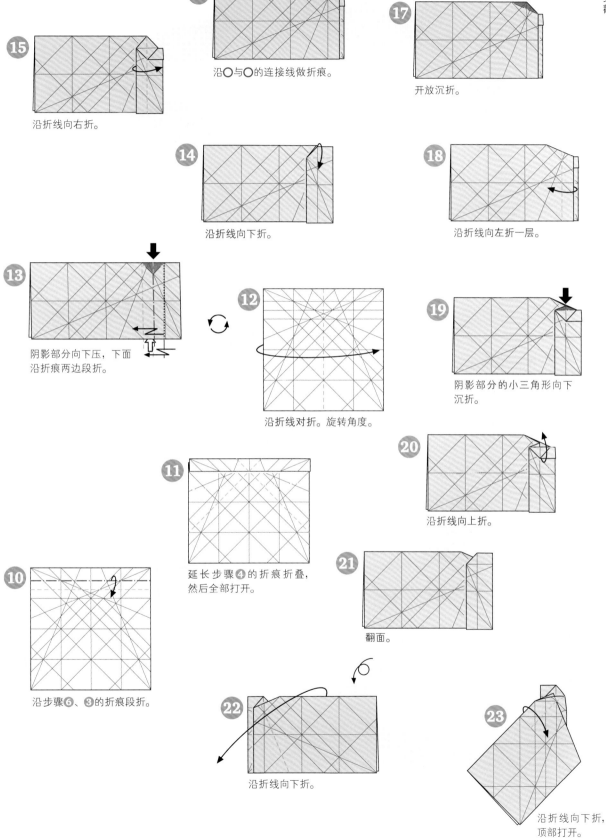

15 沿折线向右折。

16 沿〇与〇的连接线做折痕。

17 开放沉折。

14 沿折线向下折。

18 沿折线向左折一层。

13 阴影部分向下压，下面沿折痕两边段折。

12 沿折线对折。旋转角度。

19 阴影部分的小三角形向下沉折。

11 延长步骤❹的折痕折叠，然后全部打开。

20 沿折线向上折。

10 沿步骤❻、❸的折痕段折。

21 翻面。

22 沿折线向下折。

23 沿折线向下折，顶部打开。

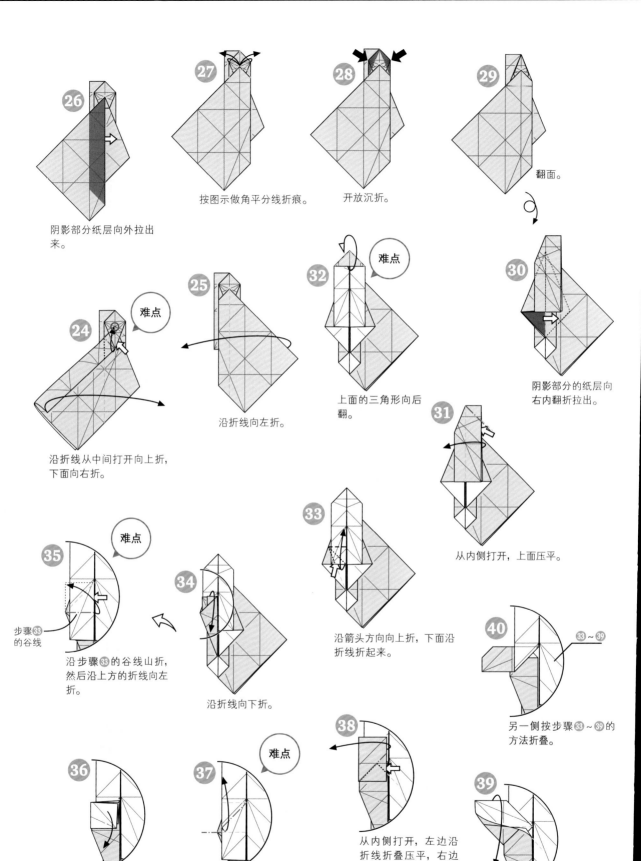

26

阴影部分纸层向外拉出
来。

27

按图示做角平分线折痕。

28

开放沉折。

29

翻面。

24

难点

沿折线从中间打开向上折,
下面向右折。

25

沿折线向左折。

32

上面的三角形向后
翻。

30

阴影部分的纸层向
右内翻折拉出。

31

从内侧打开,上面压平。

35

难点

步骤33
的谷线

沿步骤33的谷线山折,
然后沿上方的折线向左
折。

34

沿折线向下折。

33

沿箭头方向向上折,下面沿
折线折起来。

40

33~39

另一侧按步骤33~39的
方法折叠。

36

压平留下折痕后,
返回到步骤35的状
态。

37

难点

表面的一层,步骤35的折
痕山谷反转,沿折线向上折
后压平。

38

从内侧打开,左边沿
折线折叠压平,右边
向上折。

39

沿折线向下折。

44

翻面。

45

图示的两条折痕对齐折叠做折痕。

43

按步骤④的方法做折痕。

42

把后面的纸折到另一边。

41

沿折线做角平分线折痕。

46

沿过〇的角平分线向左折。

47

沿〇与〇的连接线做折痕。

49

右边缘向中心折痕折叠做折痕。

48

从内侧打开压平。

50

沿折线内翻折。

51

向左拉出内侧的纸。

52

按图示折痕与折痕对齐，做角平分线折痕。

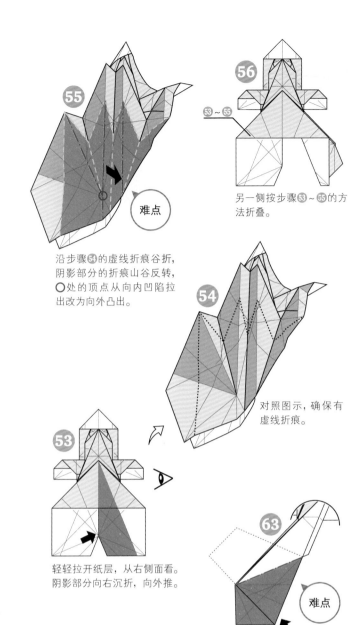

55

难点

沿步骤**54**的虚线折痕谷折，阴影部分的折痕山谷反转，〇处的顶点从向内凹陷拉出改为向外凸出。

56

53 ~ 55

另一侧按步骤**53~55**的方法折叠。

57

按图示折叠做折痕。

58

像花瓣折一样，下边缘向上折，两边沿图示折线折起来。

54

对照图示，确保有虚线折痕。

59

两边的角沿折线向下折。

60

沿图示角平分线向左折。

53

轻轻拉开纸层，从右侧面看。阴影部分向右沉折，向外推。

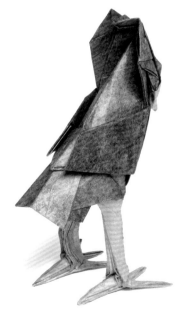

63

难点

阴影部分向外侧推出开放沉折。

62

做角平分线折痕。

61

角与角对折做折痕。

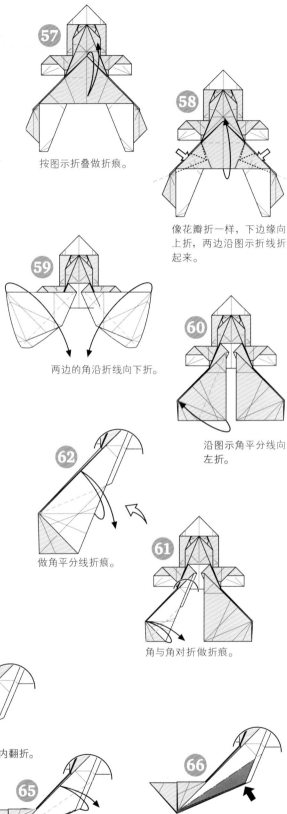

64

沿折线向下内翻折。

65

按图示做角平分线折痕，在所有纸层上折叠。如果纸太厚不好操作，可以逐层折出折痕。

66

前面的一层纸的阴影部分开放沉折。

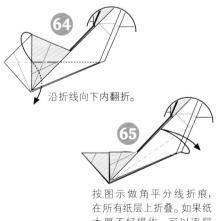

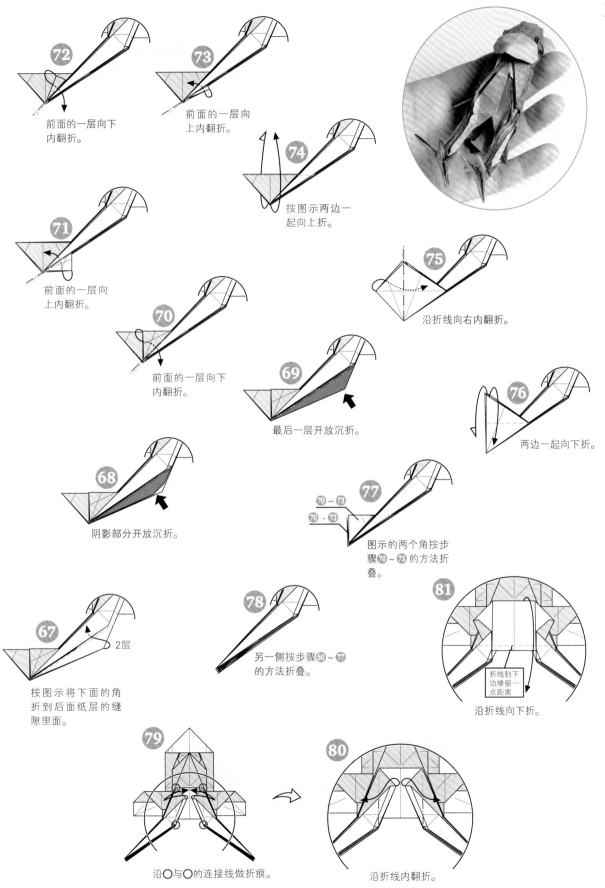

72 前面的一层向下内翻折。

73 前面的一层向上内翻折。

74 按图示两边一起向上折。

71 前面的一层向上内翻折。

70 前面的一层向下内翻折。

75 沿折线向右内翻折。

69 最后一层开放沉折。

76 两边一起向下折。

68 阴影部分开放沉折。

77 ⑦⑦~⑦③ ⑦⑦·⑦③ 图示的两个角按步骤⑦⑦~⑦③的方法折叠。

67 2层 按图示将下面的角折到后面纸层的缝隙里面。

78 另一侧按步骤⑥⑥~⑦⑦的方法折叠。

81 折线到下边缘留一点距离 沿折线向下折。

79 沿○与○的连接线做折痕。

80 沿折线内翻折。

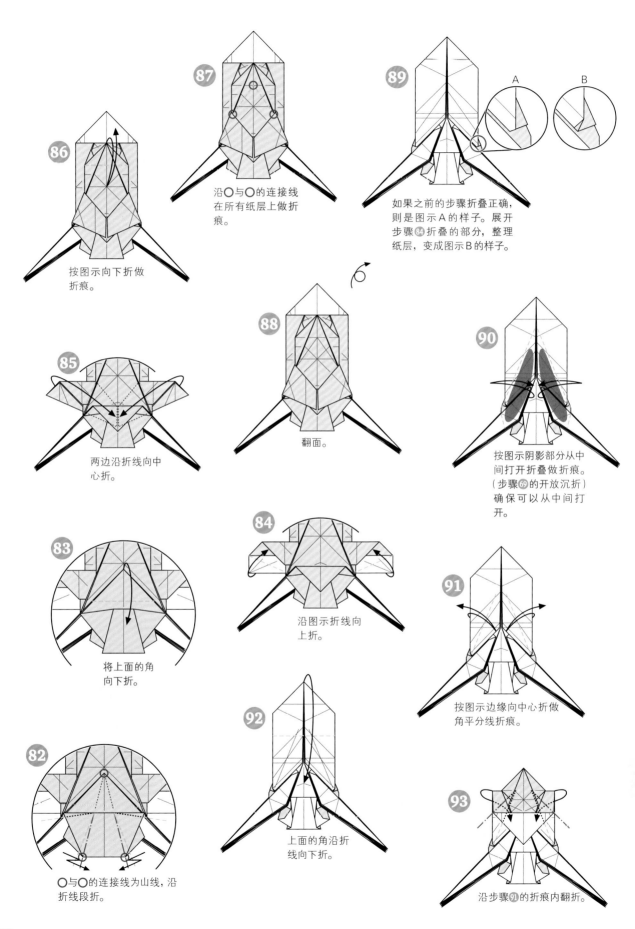

86 按图示向下折做折痕。

87 沿○与○的连接线在所有纸层上做折痕。

89 如果之前的步骤折叠正确，则是图示A的样子。展开步骤❷折叠的部分，整理纸层，变成图示B的样子。

A　B

85 两边沿折线向中心折。

88 翻面。

90 按图示阴影部分从中间打开折叠做折痕。（步骤❷的开放沉折）确保可以从中间打开。

83 将上面的角向下折。

84 沿图示折线向上折。

91 按图示边缘向中心折做角平分线折痕。

82 ○与○的连接线为山线，沿折线段折。

92 上面的角沿折线向下折。

93 沿步骤❷的折痕内翻折。

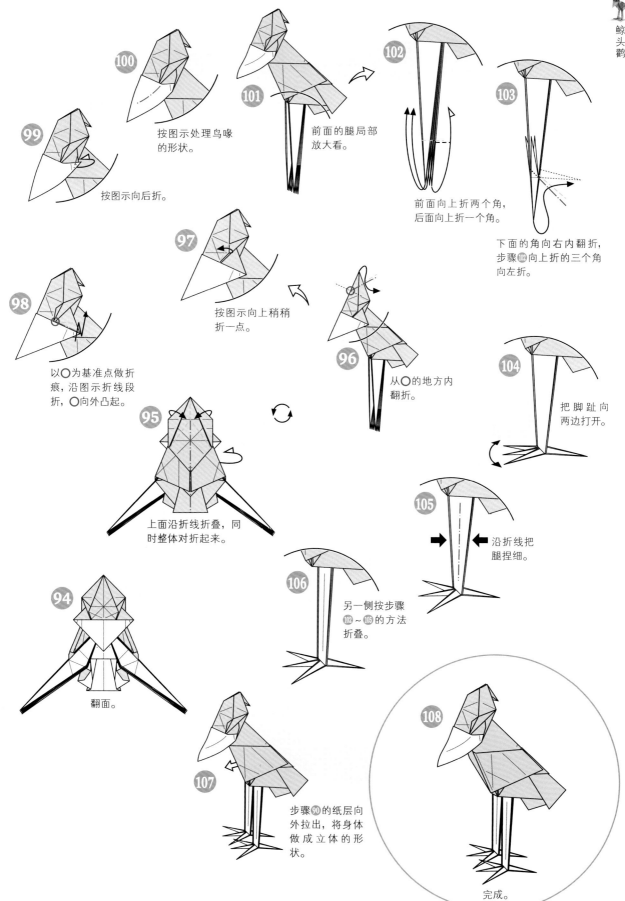

99 按图示向后折。

100 按图示处理鸟喙的形状。

101 前面的腿局部放大看。

102 前面向上折两个角，后面向上折一个角。

103 下面的角向右内翻折，步骤⑩向上折的三个角向左折。

104 把脚趾向两边打开。

105 沿折线把腿捏细。

106 另一侧按步骤⑩~⑩的方法折叠。

97 按图示向上稍稍折一点。

96 从○的地方内翻折。

98 以○为基准点做折痕，沿图示折线段折，○向外凸起。

95 上面沿折线折叠，同时整体对折起来。

94 翻面。

107 步骤⑩的纸层向外拉出，将身体做成立体的形状。

108 完成。

副栉龙

Parasaurolophus

通常情况下折尾巴较长的动物时，会使用正方形沿对角线对称的方式将纸分配给尾巴，而本作品的制作方法则是将尾巴末端从纸的内部伸出来，从而营造出重量感。纸的重叠增加了，就像想看到的那样，表现出了粗而重的尾巴。背部是纸的背面，所以推荐用两面同色的纸折叠。

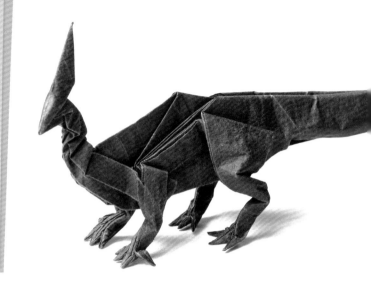

▶ 步骤数 : 109
▶ 难易度 : ★★★★☆
▶ 推荐纸张尺寸 : 30cm×30cm 1 张

边与边对折做折痕。

下面的边向中间的折痕折叠做折痕。

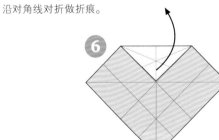

上面的角向中心折。

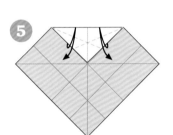

沿折线做角平分线折痕。

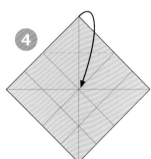

向上展开。

沿对角线对折做折痕。

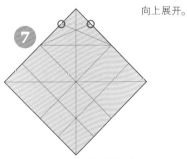

沿〇与〇的连接线做折痕。

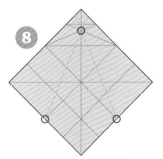

沿〇与〇的连接线做折痕。

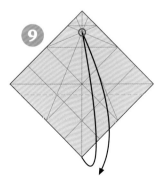

下面的角向〇折做折痕。

76

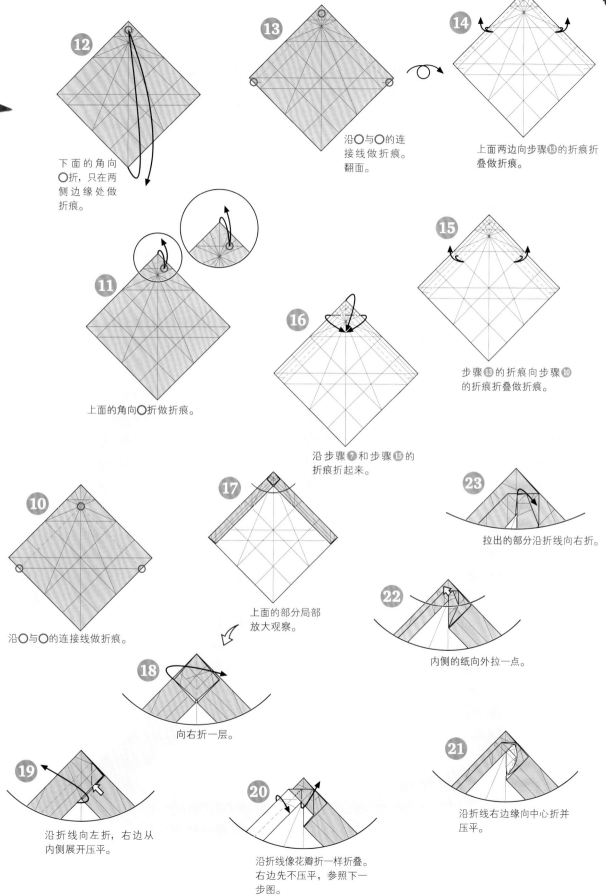

12 下面的角向○折，只在两侧边缘处做折痕。

13 沿○与○的连接线做折痕。翻面。

14 上面两边向步骤⑬的折痕折叠做折痕。

11 上面的角向○折做折痕。

15 步骤⑬的折痕向步骤⑩的折痕折叠做折痕。

16 沿步骤⑦和步骤⑮的折痕折起来。

10 沿○与○的连接线做折痕。

17 上面的部分局部放大观察。

23 拉出的部分沿折线向右折。

22 内侧的纸向外拉一点。

18 向右折一层。

21 沿折线右边缘向中心折并压平。

19 沿折线向左折，右边从内侧展开压平。

20 沿折线像花瓣折一样折叠。右边先不压平，参照下一步图。

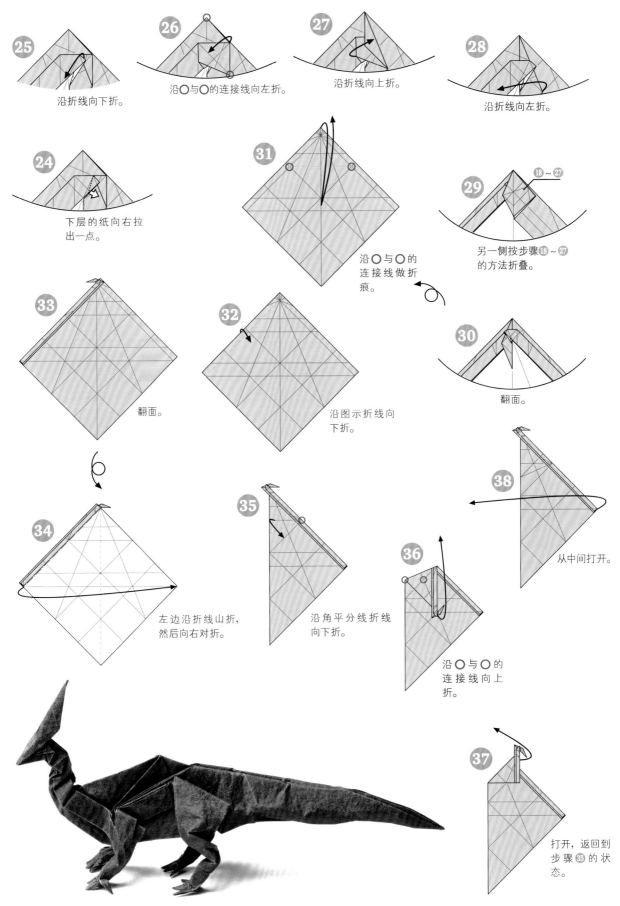

25 沿折线向下折。

26 沿〇与〇的连接线向左折。

27 沿折线向上折。

28 沿折线向左折。

24 下层的纸向右拉出一点。

31 沿〇与〇的连接线做折痕。

29 ⑱~㉗ 另一侧按步骤⑱~㉗的方法折叠。

30 翻面。

33 翻面。

32 沿图示折线向下折。

38 从中间打开。

34 左边沿折线山折，然后向右对折。

35 沿角平分线折线向下折。

36 沿〇与〇的连接线向上折。

37 打开，返回到步骤㉟的状态。

副栉龙

沿折线向左折。

右边向上折一层（红圈内的部分透视展示下面的一层）。

另一侧按步骤40、41的方法折叠。

沿折线做折痕，然后步骤40折叠的部分返回向左折。

上面局部放大看。翻面。

沿折线向右内翻折，使左右形状相同。

沿折线向左折。

左边的角向○折。

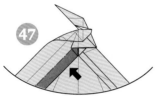
阴影部分沿左侧的与步骤41相同的折线闭合沉折。

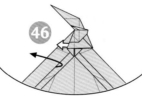
左边拉出一层。

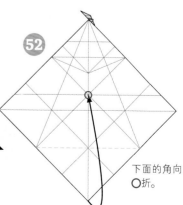
左边的角向○折。

沿折线向右折。

沿折痕右边向左折。

下面的角向○折。

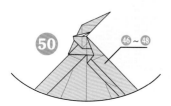
另一侧按步骤46～48的方法折叠。

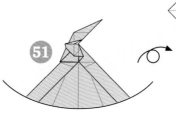
翻面。

79

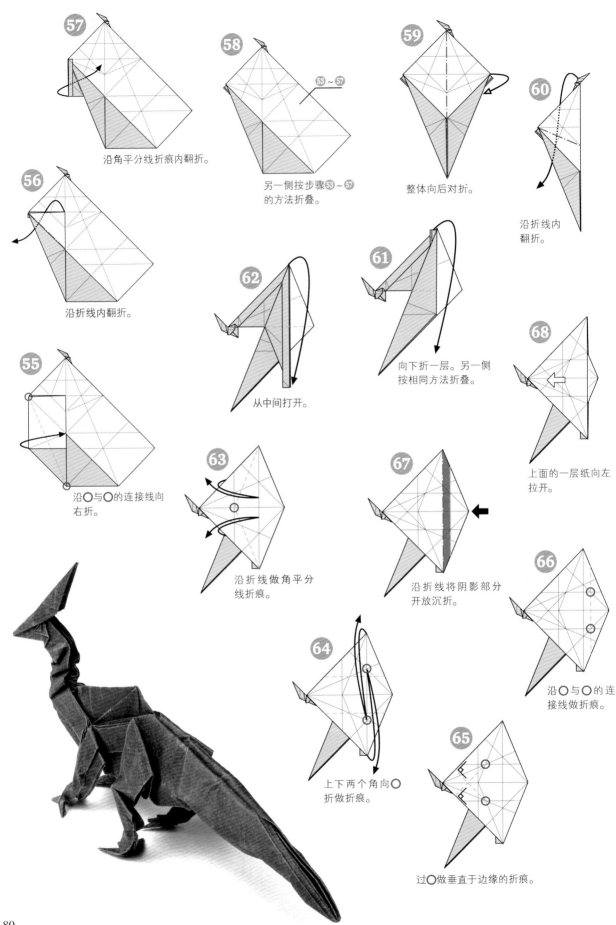

57 沿角平分线折痕内翻折。

58 另一侧按步骤53~57的方法折叠。

59 整体向后对折。

60 沿折线内翻折。

56 沿折线内翻折。

55 沿〇与〇的连接线向右折。

62 从中间打开。

61 向下折一层。另一侧按相同方法折叠。

68 上面的一层纸向左拉开。

63 沿折线做角平分线折痕。

67 沿折线将阴影部分开放沉折。

66 沿〇与〇的连接线做折痕。

64 上下两个角向〇折做折痕。

65 过〇做垂直于边缘的折痕。

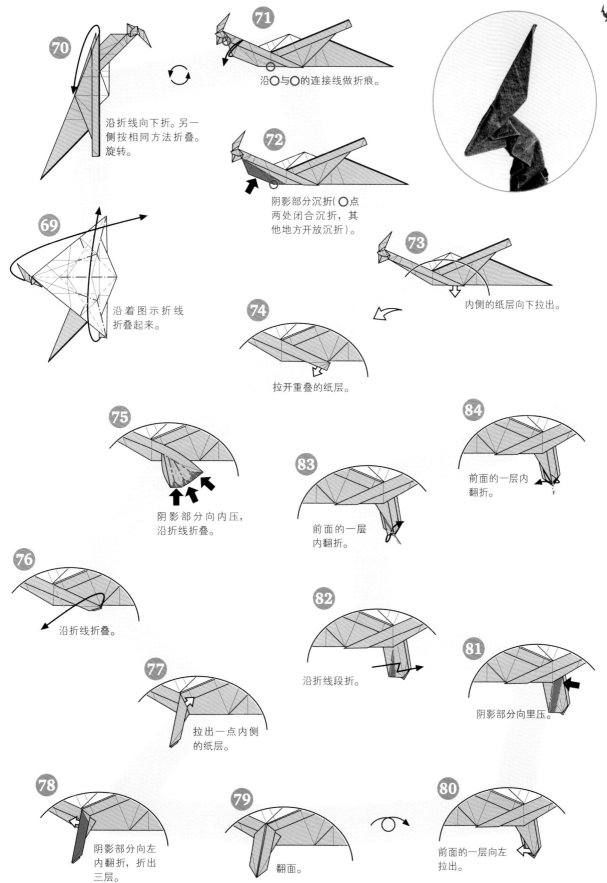

70 沿折线向下折。另一侧按相同方法折叠。旋转。

71 沿〇与〇的连接线做折痕。

72 阴影部分沉折（〇点两处闭合沉折，其他地方开放沉折）。

副栉龙

69 沿着图示折线折叠起来。

73 内侧的纸层向下拉出。

74 拉开重叠的纸层。

75 阴影部分向内压，沿折线折叠。

84 前面的一层内翻折。

83 前面的一层内翻折。

76 沿折线折叠。

82 沿折线段折。

81 阴影部分向里压。

77 拉出一点内侧的纸层。

78 阴影部分向左内翻折，折出三层。

79 翻面。

80 前面的一层向左拉出。

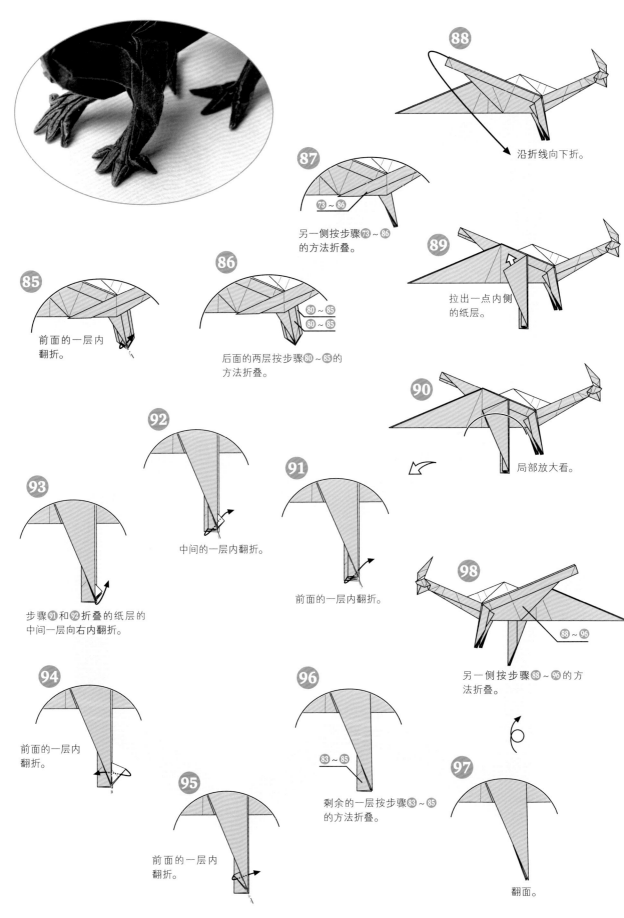

88

沿折线向下折。

87

73 ~ 86

另一侧按步骤73~86
的方法折叠。

89

拉出一点内侧
的纸层。

86

80 ~ 85
80 ~ 85

后面的两层按步骤80~85的
方法折叠。

85

前面的一层内
翻折。

90

局部放大看。

92

中间的一层内翻折。

91

前面的一层内翻折。

93

步骤91和92折叠的纸层的
中间一层向右内翻折。

98

88 ~ 96

另一侧按步骤88~96的方
法折叠。

94

前面的一层内
翻折。

96

83 ~ 85

剩余的一层按步骤83~85
的方法折叠。

95

前面的一层内
翻折。

97

翻面。

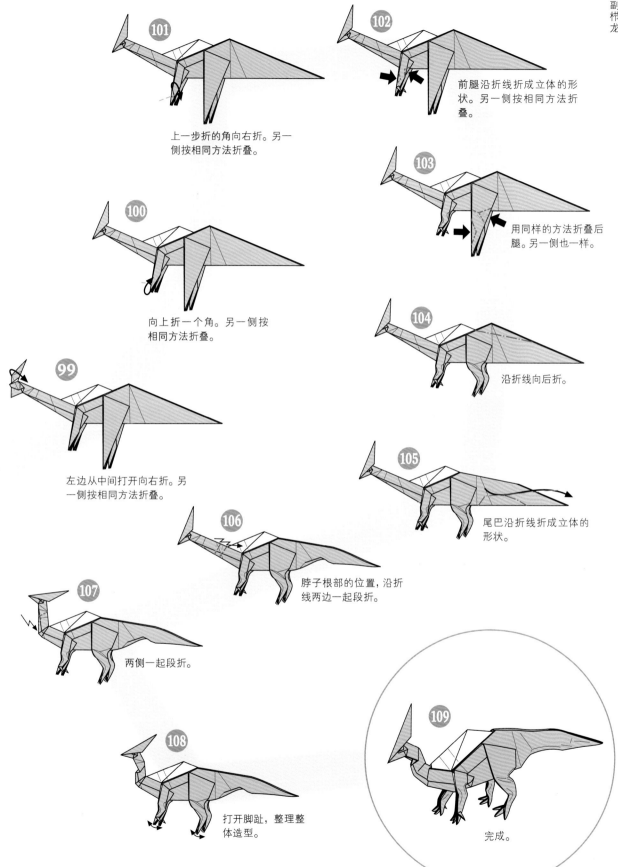

101 上一步折的角向右折。另一侧按相同方法折叠。

102 前腿沿折线折成立体的形状。另一侧按相同方法折叠。

100 向上折一个角。另一侧按相同方法折叠。

103 用同样的方法折叠后腿。另一侧也一样。

99 左边从中间打开向右折。另一侧按相同方法折叠。

104 沿折线向后折。

105 尾巴沿折线折成立体的形状。

106 脖子根部的位置，沿折线两边一起段折。

107 两侧一起段折。

108 打开脚趾，整理整体造型。

109 完成。

长颈鹿锹甲

Giraffe Stag Beetle

这是中学时代创作的作品。以我当时的技能可以说是一种偶然的作品，但我对自己的创造力的自信促使我进入折纸的世界，甚至沉迷其间并持续下去，在那之后我也有过创作的挣扎……虽然有拙劣之处，但结构和细节还是不错的，所以还是延续下来了中学时代的折叠方法。

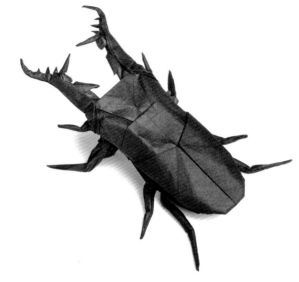

▶ 步骤数 ：107
▶ 难易度 ：★★★★☆
▶ 推荐纸张尺寸 ：30cm×30cm 1张

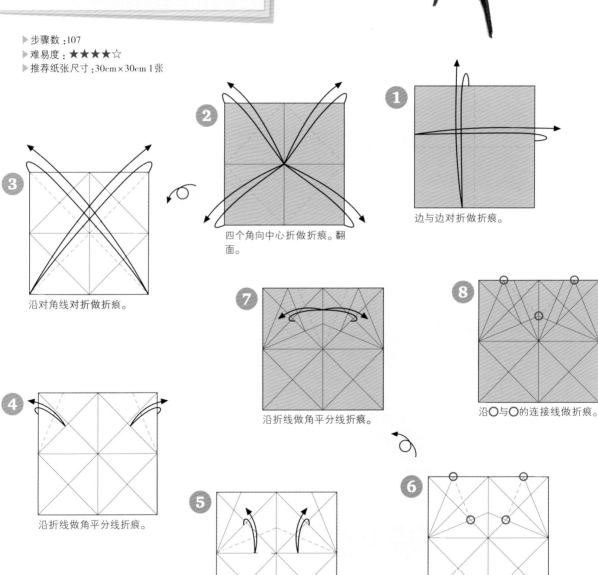

1 边与边对折做折痕。

2 四个角向中心折做折痕。翻面。

3 沿对角线对折做折痕。

4 沿折线做角平分线折痕。

5 沿折线做角平分线折痕。

6 沿〇与〇的连接线做折痕。翻面。

7 沿折线做角平分线折痕。

8 沿〇与〇的连接线做折痕。

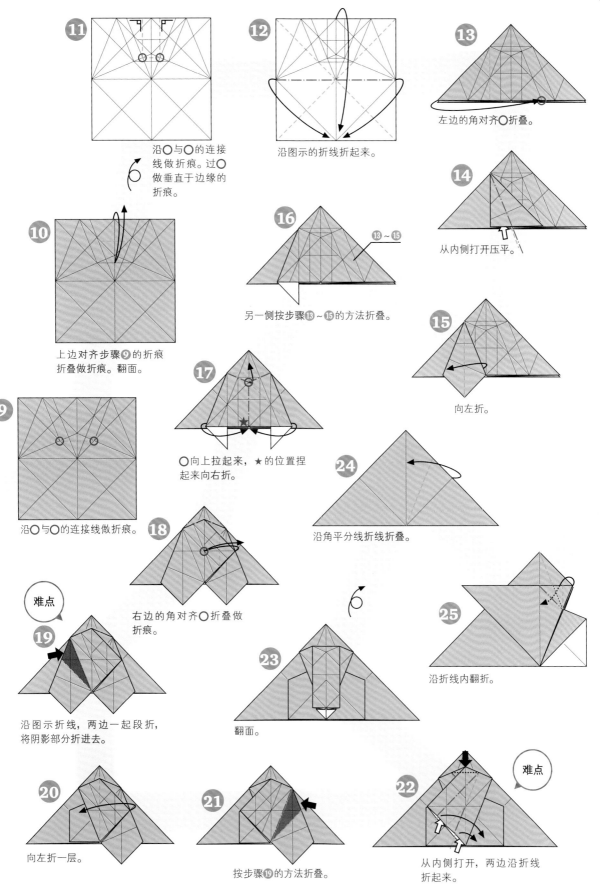

11 沿○与○的连接线做折痕。过○做垂直于边缘的折痕。

12 沿图示的折线折起来。

13 左边的角对齐○折叠。

10 上边对齐步骤⑨的折痕折叠做折痕。翻面。

16 ⑬～⑮ 另一侧按步骤⑬～⑮的方法折叠。

14 从内侧打开压平。

9 沿○与○的连接线做折痕。

15 向左折。

17 ○向上拉起来，★的位置捏起来向右折。

24 沿角平分线折线折叠。

18 右边的角对齐○折叠做折痕。

难点

19 沿图示折线，两边一起段折，将阴影部分折进去。

23 翻面。

25 沿折线内翻折。

20 向左折一层。

21 按步骤⑲的方法折叠。

22 从内侧打开，两边沿折线折起来。

难点

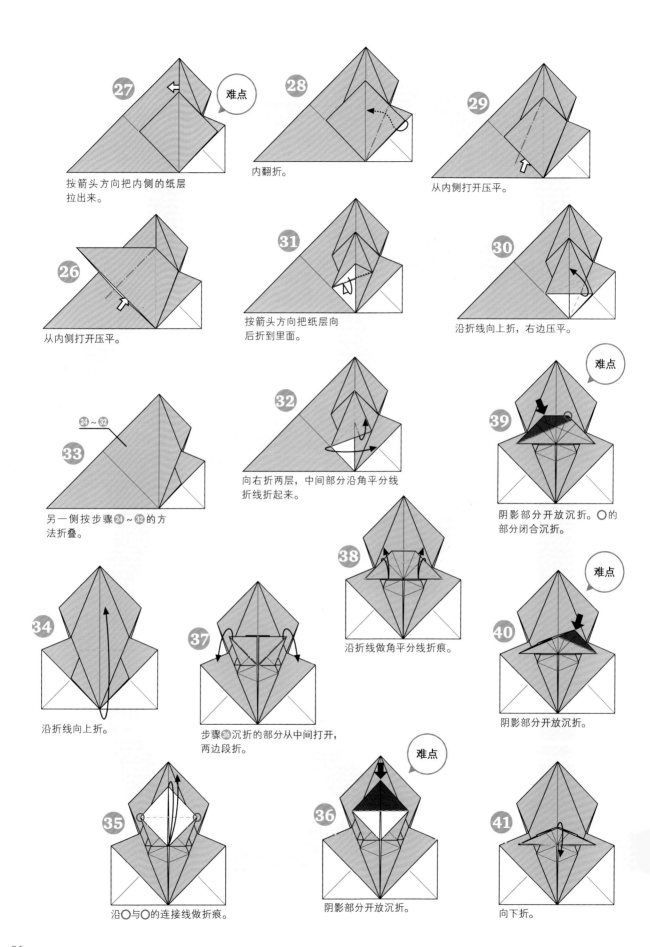

27 按箭头方向把内侧的纸层拉出来。

28 内翻折。

29 从内侧打开压平。

26 从内侧打开压平。

31 按箭头方向把纸层向后折到里面。

30 沿折线向上折，右边压平。

33 ㉔~㉜ 另一侧按步骤㉔~㉜的方法折叠。

32 向右折两层，中间部分沿角平分线折线折起来。

39 阴影部分开放沉折。○的部分闭合沉折。

34 沿折线向上折。

37 步骤㊱沉折的部分从中间打开，两边段折。

38 沿折线做角平分线折痕。

40 阴影部分开放沉折。

35 沿○与○的连接线做折痕。

36 阴影部分开放沉折。

41 向下折。

46 沿角平分线内翻折。

47 前面的一层沿角平分线内翻折。

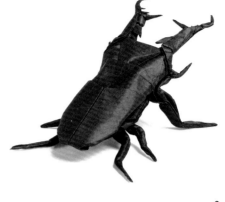

难点

48 将步骤46、47折出来的上面的三个角，沿角平分线折尖。

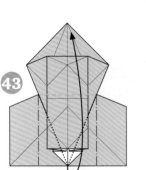

45 前面的一层内翻折。

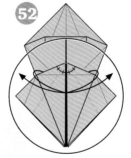

49 另一侧按步骤44~48的方法折叠。

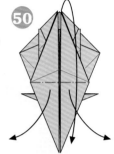

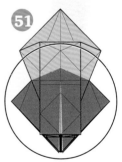

50 按箭头方向向下折，中间向两边打开，折成一半的正方形基本形。

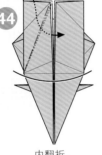

44 内翻折。

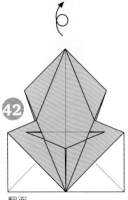

43 像花瓣折一样，下面向上折。

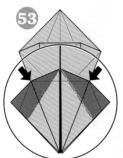

52 沿折线做角平分线折痕。

51 从下一步开始，透视观察下面阴影部分的纸层。

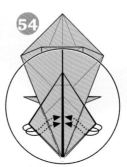

53 阴影部分内翻折（顶点的部分闭合沉折）。

42 翻面。

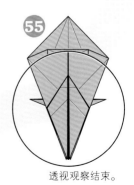

54 沿折线内翻折，使下面的四个角变尖。

55 透视观察结束。

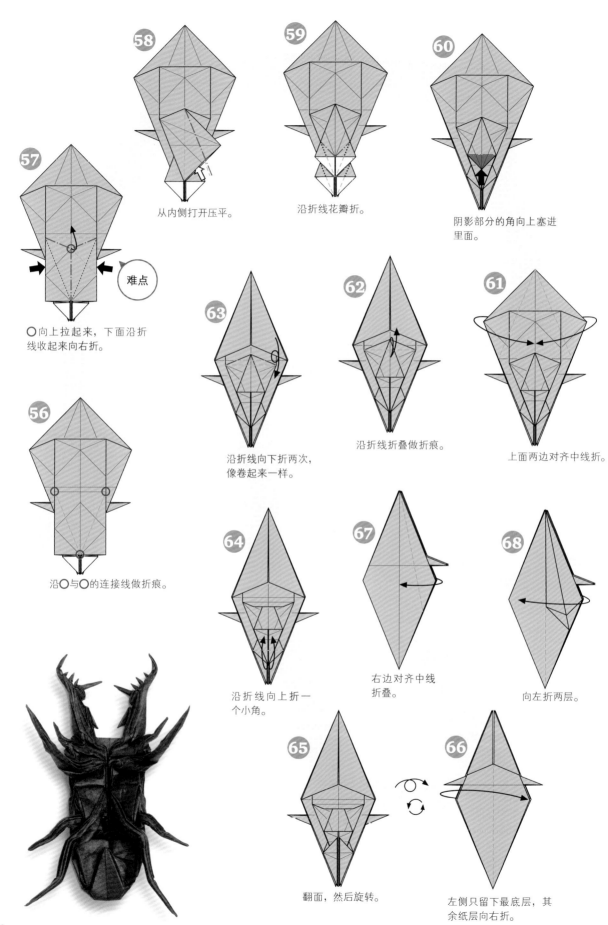

57

○向上拉起来，下面沿折线收起来向右折。

难点

56

沿○与○的连接线做折痕。

58

从内侧打开压平。

59

沿折线花瓣折。

60

阴影部分的角向上塞进里面。

63

沿折线向下折两次，像卷起来一样。

62

沿折线折叠做折痕。

61

上面两边对齐中线折。

64

沿折线向上折一个小角。

67

右边对齐中线折叠。

68

向左折两层。

65

翻面，然后旋转。

66

左侧只留下最底层，其余纸层向右折。

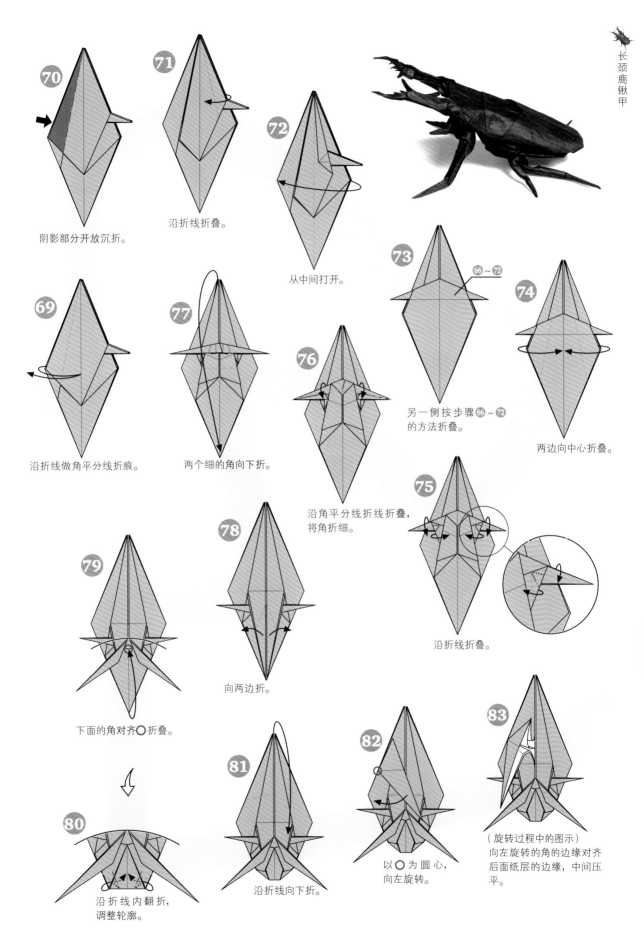

70 阴影部分开放沉折。

71 沿折线折叠。

72 从中间打开。

69 沿折线做角平分线折痕。

77 两个细的角向下折。

76 沿角平分线折线折叠，将角折细。

73 66~72

74 两边向中心折叠。

75 沿折线折叠。

另一侧按步骤66~72的方法折叠。

79 下面的角对齐〇折叠。

78 向两边折。

80 沿折线内翻折，调整轮廓。

81 沿折线向下折。

82 以〇为圆心，向左旋转。

83 （旋转过程中的图示）向左旋转的角的边缘对齐后面纸层的边缘，中间压平。

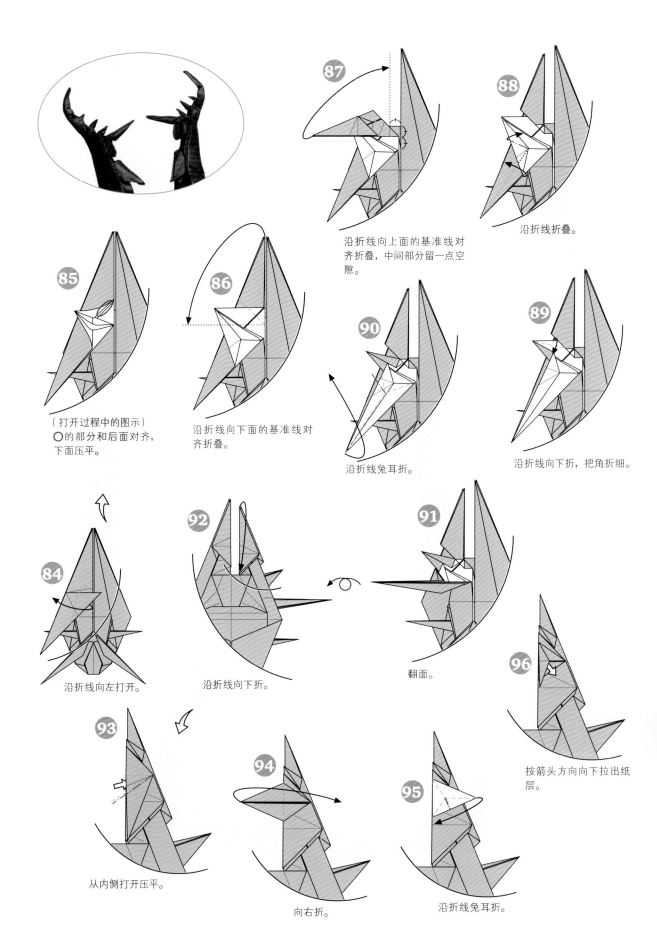

87 沿折线向上面的基准线对齐折叠，中间部分留一点空隙。

88 沿折线折叠。

85 （打开过程中的图示）
○的部分和后面对齐，下面压平。

86 沿折线向下面的基准线对齐折叠。

90 沿折线兔耳折。

89 沿折线向下折，把角折细。

84 沿折线向左打开。

92 沿折线向下折。

91 翻面。

96 按箭头方向向下拉出纸层。

93 从内侧打开压平。

94 向右折。

95 沿折线兔耳折。

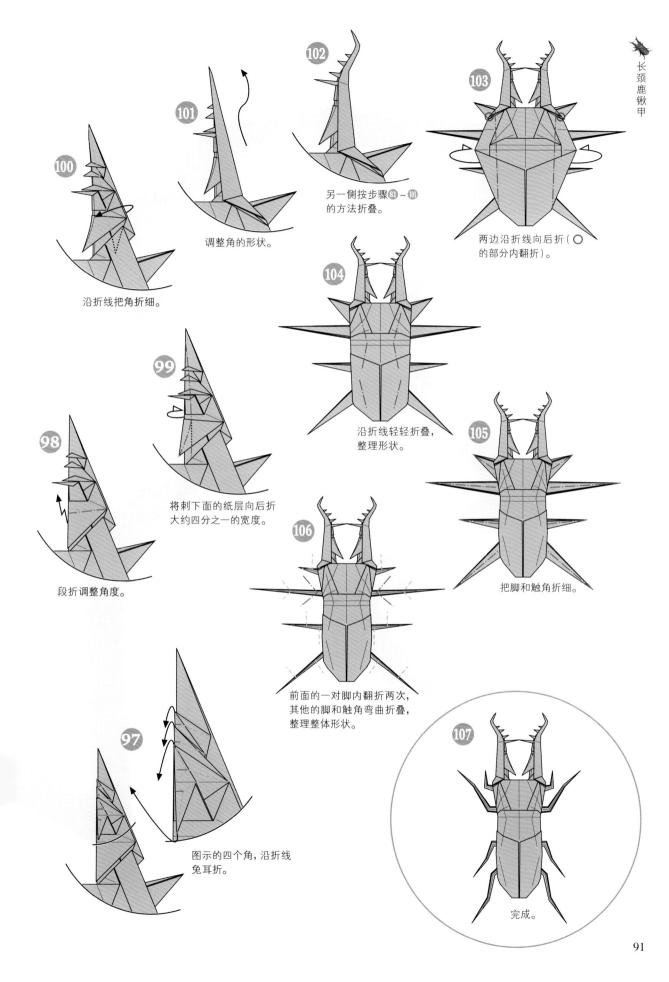

100 沿折线把角折细。

101 调整角的形状。

102 另一侧按步骤 81 ~ 101 的方法折叠。

103 两边沿折线向后折（○ 的部分内翻折）。

104 沿折线轻轻折叠，整理形状。

99 将刺下面的纸层向后折 大约四分之一的宽度。

98 段折调整角度。

105 把脚和触角折细。

106 前面的一对脚内翻折两次，其他的脚和触角弯曲折叠，整理整体形状。

97 图示的四个角，沿折线 兔耳折。

107 完成。

91

蜻蜓

Dragonfly

蜻蜓是以"鸢尾花的基本形"为基础创作的作品。一张纸上做出4个分支作为翅膀，可以表现出翅膀的透明质感，这是好玩的地方。但主体位于正方形纸的中心，因此纸张重叠较多，比较厚。所以用尽可能薄的纸仔细折叠最好。

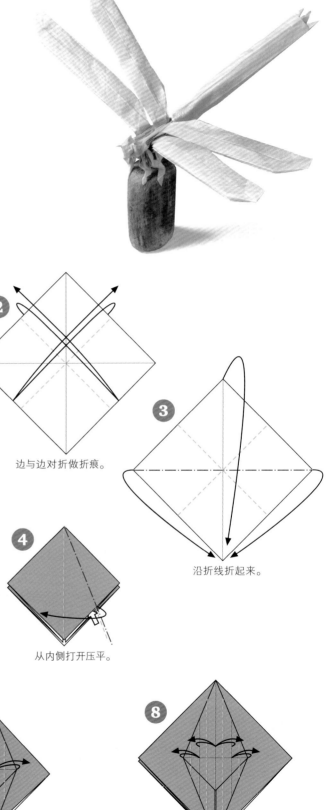

▶ 步骤数：116
▶ 难易度：★★★★☆
▶ 推荐纸张尺寸：40cm×40cm 1张

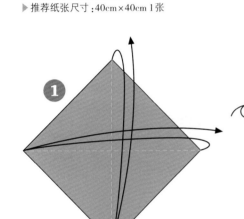

① 沿对角线对折做折痕。翻面。

② 边与边对折做折痕。

③ 沿折线折起来。

④ 从内侧打开压平。

⑤ 花瓣折。

⑥ 向下折。

⑦ 两边的角对齐中心〇折叠做折痕。

⑧ 沿折线做等分折痕。

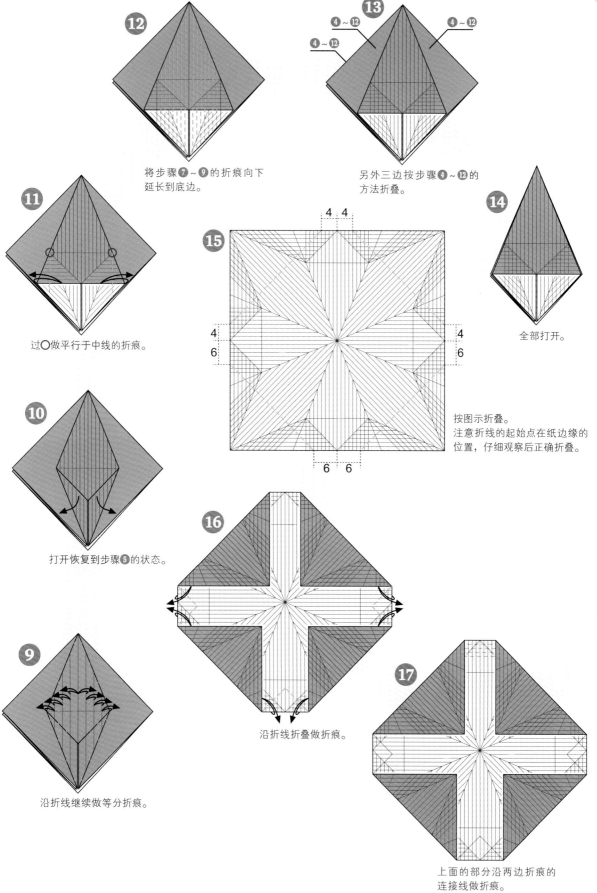

12

将步骤❼～❾的折痕向下
延长到底边。

13

④～⑫

④～⑫

④～⑫

另外三边按步骤④～⑫的
方法折叠。

蜻
蜓

14

全部打开。

11

过◯做平行于中线的折痕。

15

4　4

4　　　　4

6　　　　6

6　6

按图示折叠。
注意折线的起始点在纸边缘的
位置，仔细观察后正确折叠。

10

打开恢复到步骤❺的状态。

16

沿折线折叠做折痕。

9

沿折线继续做等分折痕。

17

上面的部分沿两边折痕的
连接线做折痕。

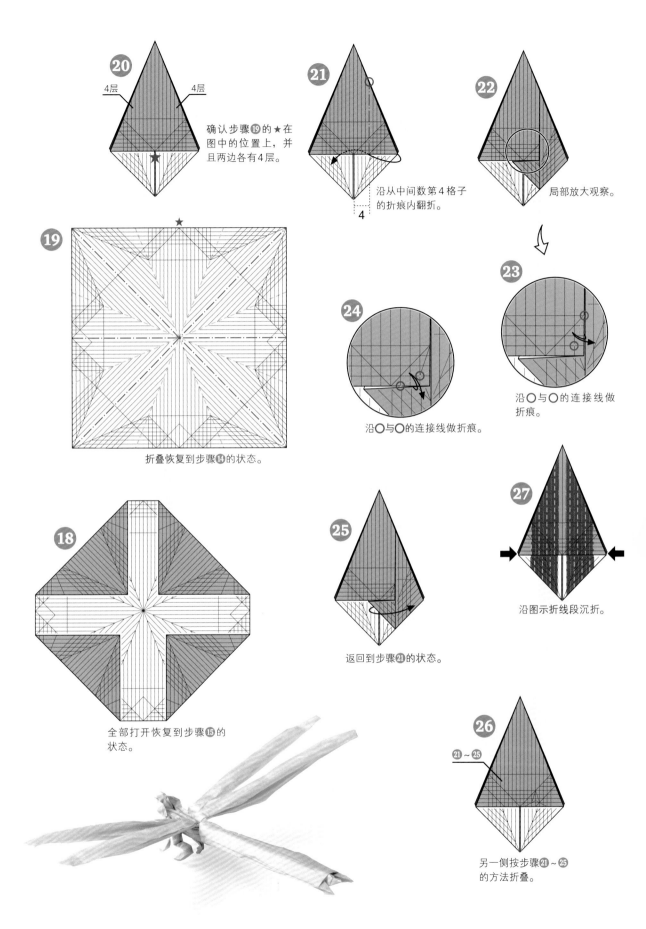

20 4层　4层

确认步骤 ⓳ 的 ★ 在图中的位置上，并且两边各有4层。

21 沿从中间数第4格子的折痕内翻折。

4

22 局部放大观察。

19 折叠恢复到步骤 ⓮ 的状态。

★

24 沿○与○的连接线做折痕。

23 沿○与○的连接线做折痕。

18 全部打开恢复到步骤 ⓯ 的状态。

25 返回到步骤 ㉑ 的状态。

27 沿图示折线段沉折。

26 ㉑～㉕
另一侧按步骤 ㉑～㉕ 的方法折叠。

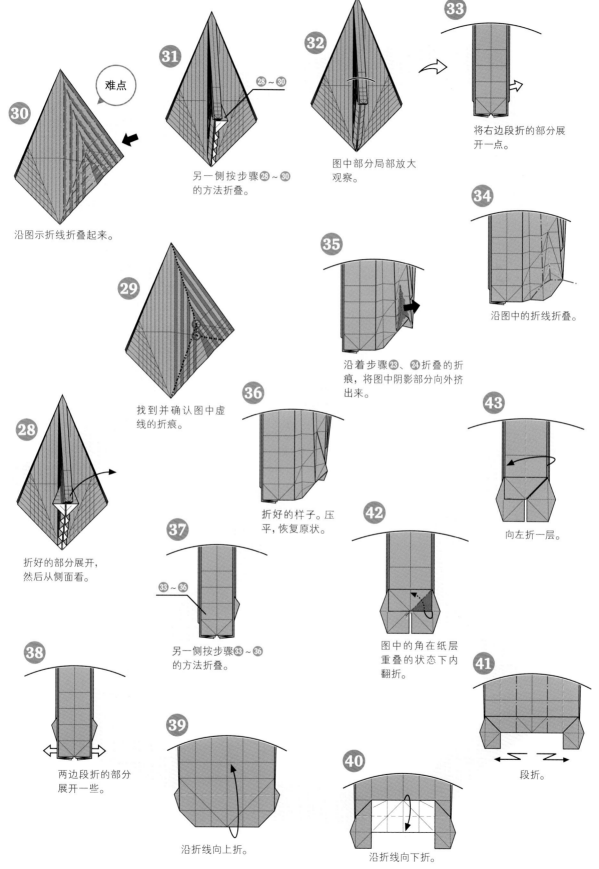

30 沿图示折线折叠起来。

难点

31 另一侧按步骤 28~30 的方法折叠。

32 图中部分局部放大观察。

33 将右边段折的部分展开一点。

34 沿图中的折线折叠。

29 找到并确认图中虚线的折痕。

35 沿着步骤 23、24 折叠的折痕，将图中阴影部分向外挤出来。

43 向左折一层。

28 折好的部分展开，然后从侧面看。

36 折好的样子。压平，恢复原状。

37 另一侧按步骤 33~36 的方法折叠。

42 图中的角在纸层重叠的状态下内翻折。

41 段折。

38 两边段折的部分展开一些。

39 沿折线向上折。

40 沿折线向下折。

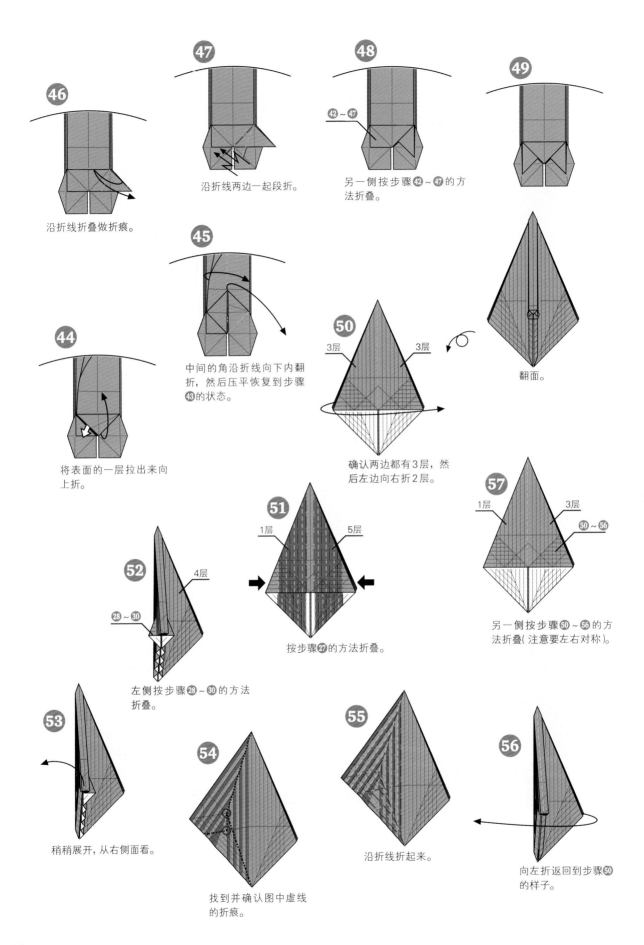

46

沿折线折叠做折痕。

47

沿折线两边一起段折。

48

㊷~㊼

另一侧按步骤㊷~㊼的方法折叠。

49

44

将表面的一层拉出来向上折。

45

中间的角沿折线向下内翻折，然后压平恢复到步骤㊸的状态。

翻面。

50

3层　　　3层

确认两边都有3层，然后左边向右折2层。

57

1层　　　3层

㊿~㊾

另一侧按步骤㊿~㊾的方法折叠(注意要左右对称)。

51

1层　　　5层

按步骤㉗的方法折叠。

52

4层

㉘~㉚

左侧按步骤㉘~㉚的方法折叠。

53

稍稍展开，从右侧面看。

54

找到并确认图中虚线的折痕。

55

沿折线折起来。

56

向左折返回到步骤㊿的样子。

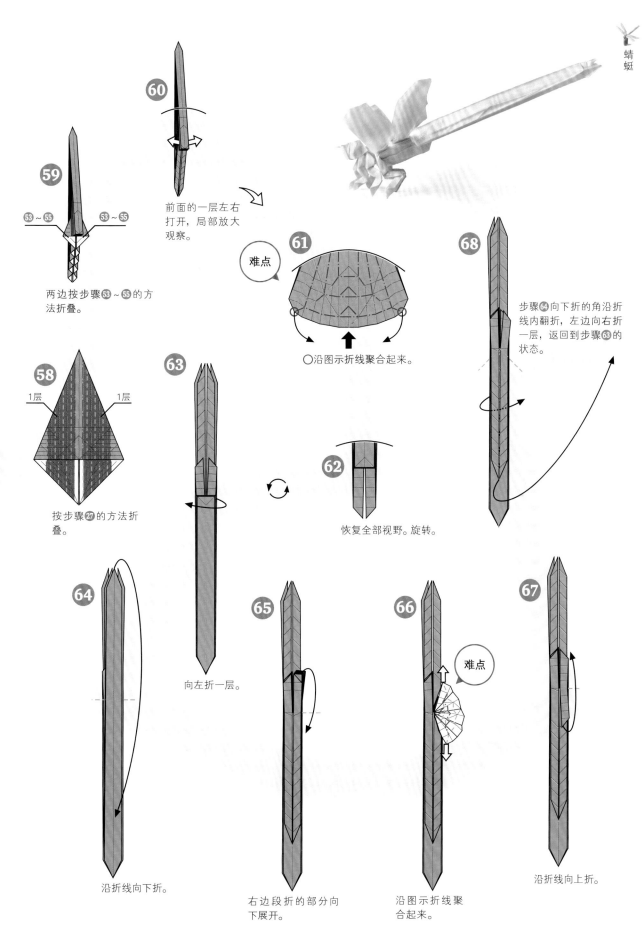

59 ⑤~⑤ ⑤~⑤

两边按步骤⑤~⑤的方法折叠。

60 前面的一层左右打开，局部放大观察。

61 难点 ○沿图示折线聚合起来。

58 1层 1层 按步骤㉗的方法折叠。

63 向左折一层。

62 恢复全部视野。旋转。

68 步骤㉖向下折的角沿折线内翻折，左边向右折一层，返回到步骤㉖的状态。

64 沿折线向下折。

65 右边段折的部分向下展开。

66 难点 沿图示折线聚合起来。

67 沿折线向上折。

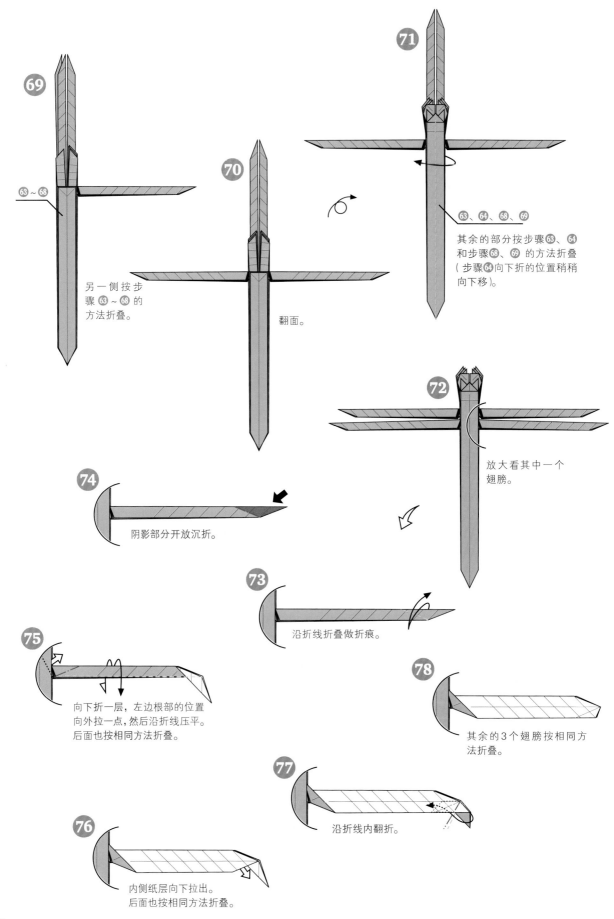

69 另一侧按步骤 63~68 的方法折叠。

70 翻面。

71 其余的部分按步骤 63、64 和步骤 68、69 的方法折叠（步骤 64 向下折的位置稍稍向下移）。

72 放大看其中一个翅膀。

74 阴影部分开放沉折。

73 沿折线折叠做折痕。

75 向下折一层，左边根部的位置向外拉一点，然后沿折线压平。后面也按相同方法折叠。

78 其余的3个翅膀按相同方法折叠。

77 沿折线内翻折。

76 内侧纸层向下拉出。后面也按相同方法折叠。

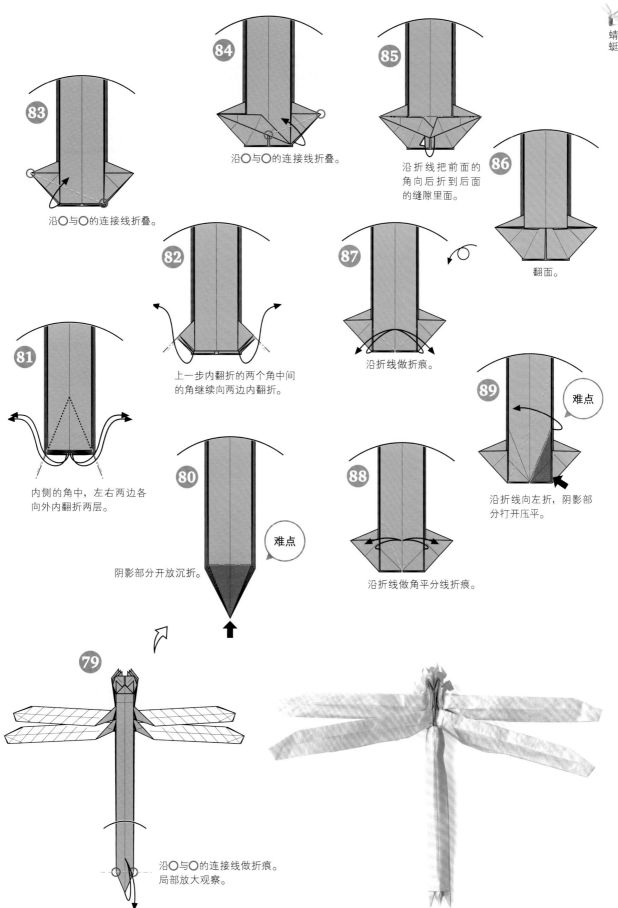

83 沿〇与〇的连接线折叠。

84 沿〇与〇的连接线折叠。

85 沿折线把前面的角向后折到后面的缝隙里面。

86 翻面。

82 上一步内翻折的两个角中间的角继续向两边内翻折。

87 沿折线做折痕。

81 内侧的角中，左右两边各向外内翻折两层。

89 难点
沿折线向左折，阴影部分打开压平。

80 难点
阴影部分开放沉折。

88 沿折线做角平分线折痕。

79 沿〇与〇的连接线做折痕。局部放大观察。

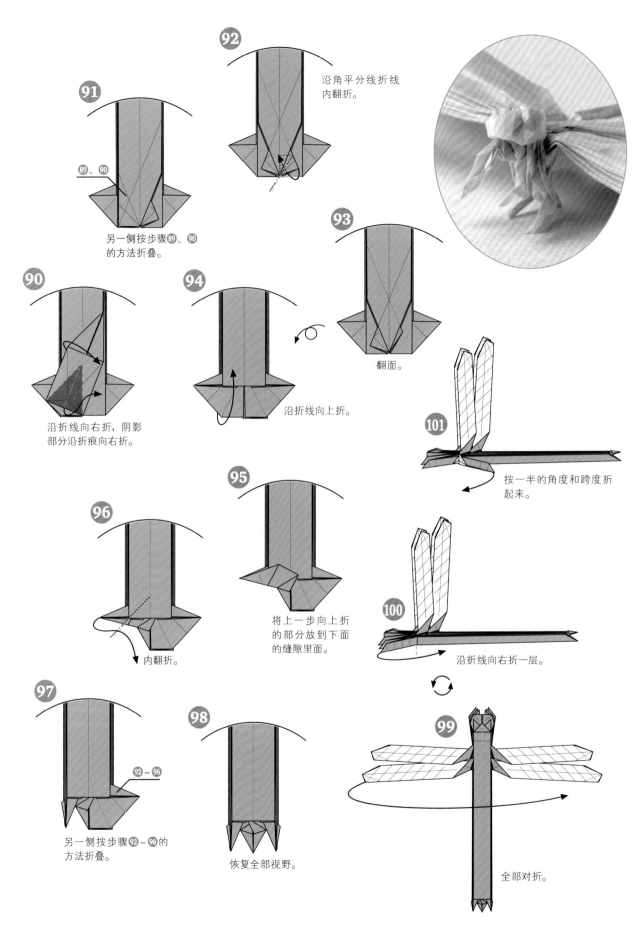

91

另一侧按步骤89、90的方法折叠。

92

沿角平分线折线内翻折。

90

沿折线向右折,阴影部分沿折痕向右折。

94

沿折线向上折。

93

翻面。

101

按一半的角度和跨度折起来。

96

内翻折。

95

将上一步向上折的部分放到下面的缝隙里面。

100

沿折线向右折一层。

97

另一侧按步骤92~96的方法折叠。

98

恢复全部视野。

99

全部对折。

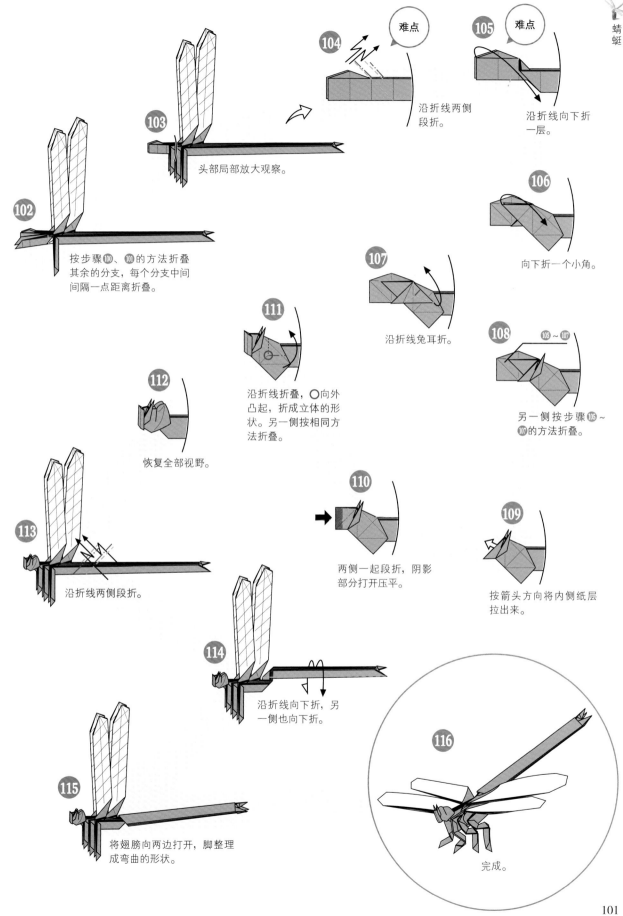

104 难点

沿折线两侧段折。

105 难点

沿折线向下折一层。

103

头部局部放大观察。

106

向下折一个小角。

102

按步骤⑩、⑩的方法折叠其余的分支，每个分支中间间隔一点距离折叠。

107

沿折线兔耳折。

111

沿折线折叠，○向外凸起，折成立体的形状。另一侧按相同方法折叠。

108 ⑩~⑩

另一侧按步骤⑩~⑩的方法折叠。

112

恢复全部视野。

110

两侧一起段折，阴影部分打开压平。

109

按箭头方向将内侧纸层拉出来。

113

沿折线两侧段折。

114

沿折线向下折，另一侧也向下折。

115

将翅膀向两边打开，脚整理成弯曲的形状。

116

完成。

喷气式客机

Jet Airliner

在创作的时候，虽然测试第一个版本的时候完成了客机的全貌，但在尾翼部分陷入了"苦战"。为了将垂直和水平尾翼从有限的区域尽可能大地折叠成最终形态，我采用了不规则的角度。这也是本书最难的地方，但最终这种结构是我最喜欢的结果。按照折序你可以准确地折叠出来，并感受这个过程的乐趣。

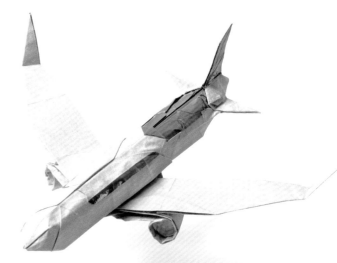

▶ 步骤数 :154
▶ 难易度 : ★★★★★
▶ 推荐纸张尺寸 :40cm×40cm 1张

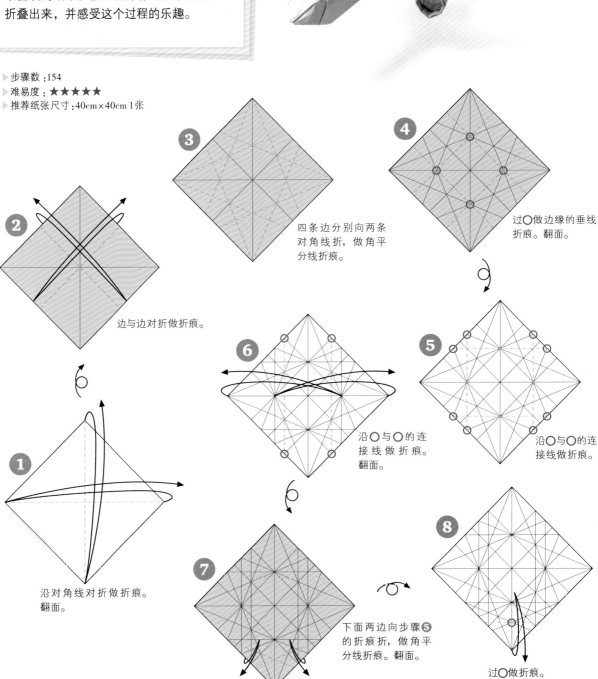

1 沿对角线对折做折痕。翻面。

2 边与边对折做折痕。

3 四条边分别向两条对角线折，做角平分线折痕。

4 过○做边缘的垂线折痕。翻面。

5 沿○与○的连接线做折痕。

6 沿○与○的连接线做折痕。翻面。

7 下面两边向步骤❺的折痕折，做角平分线折痕。翻面。

8 过○做折痕。

13

沿〇与〇的
连接线做折痕。

14

上面的角对齐〇折做折痕。

15

上面的角向下折到虚线处,两边缘与〇重合,在中间留下折痕后打开。

16

沿〇与〇的连接线做折痕。

17

沿〇与〇的连接线做折痕。翻面。

12

沿〇与〇的连接线做折痕。翻面。

18

沿〇与〇的连接线做折痕。翻面。

9

沿〇与〇的连接线做折痕。

11

下面两边向步骤❿的折痕折做折痕。

10

沿〇与〇的连接线做折痕。

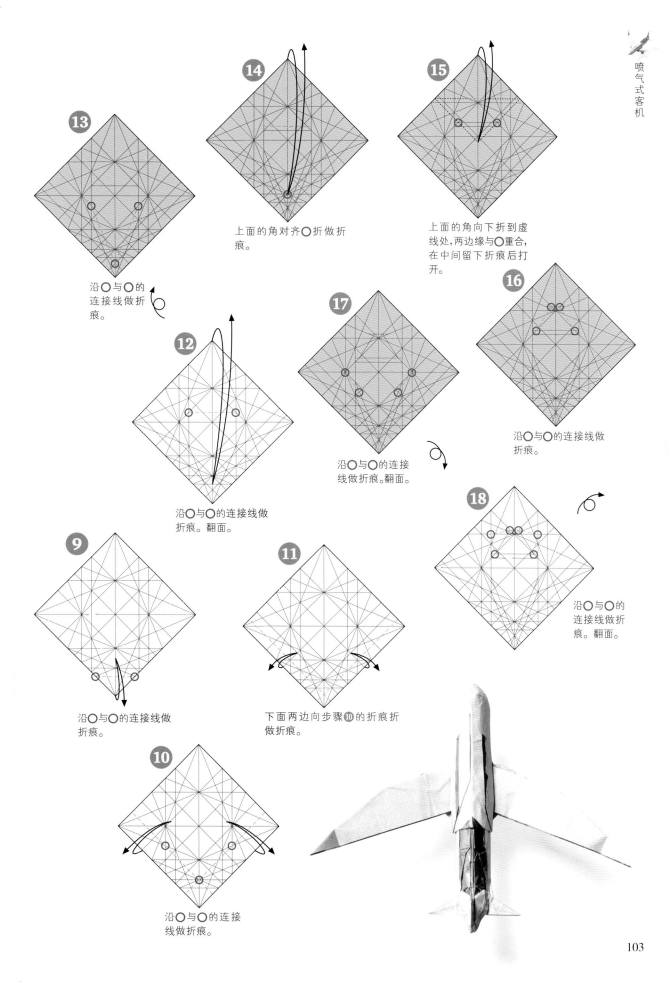

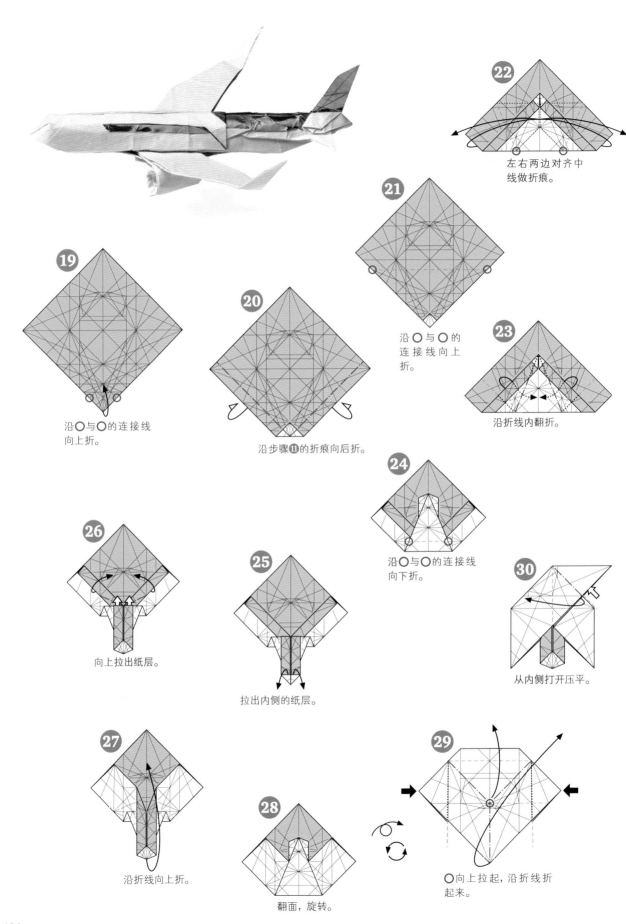

22 左右两边对齐中线做折痕。

21 沿 ○ 与 ○ 的连接线向上折。

19 沿 ○ 与 ○ 的连接线向上折。

20 沿步骤⑪的折痕向后折。

23 沿折线内翻折。

24 沿 ○ 与 ○ 的连接线向下折。

30 从内侧打开压平。

26 向上拉出纸层。

25 拉出内侧的纸层。

27 沿折线向上折。

28 翻面，旋转。

29 ○向上拉起，沿折线折起来。

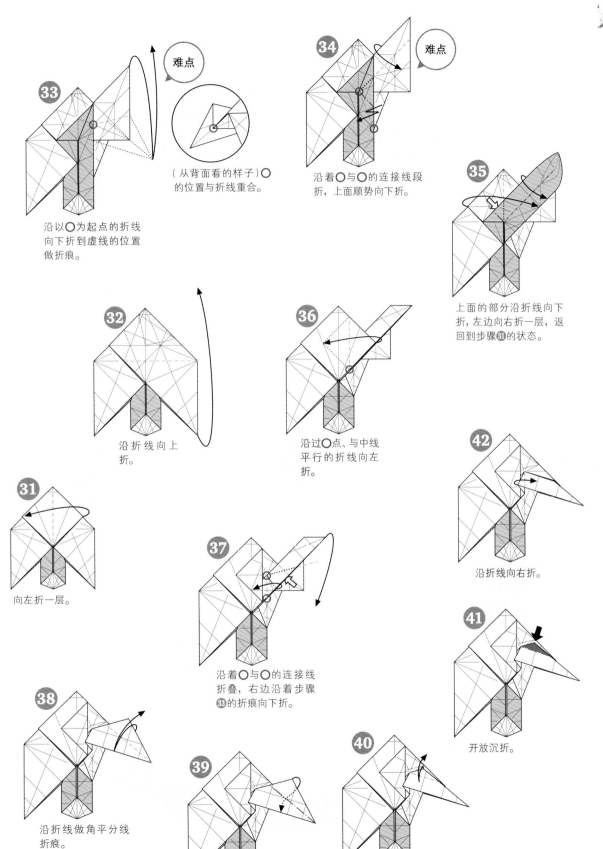

33

沿以〇为起点的折线
向下折到虚线的位置
做折痕。

难点

（从背面看的样子）〇
的位置与折线重合。

34

沿着〇与〇的连接线段
折，上面顺势向下折。

难点

35

上面的部分沿折线向下
折，左边向右折一层，返
回到步骤③的状态。

32

沿折线向上
折。

36

沿过〇点、与中线
平行的折线向左
折。

42

沿折线向右折。

31

向左折一层。

37

沿着〇与〇的连接线
折叠，右边沿着步骤
③的折痕向下折。

41

开放沉折。

38

沿折线做角平分线
折痕。

39

沿折线内翻折。

40

沿折线做折痕。

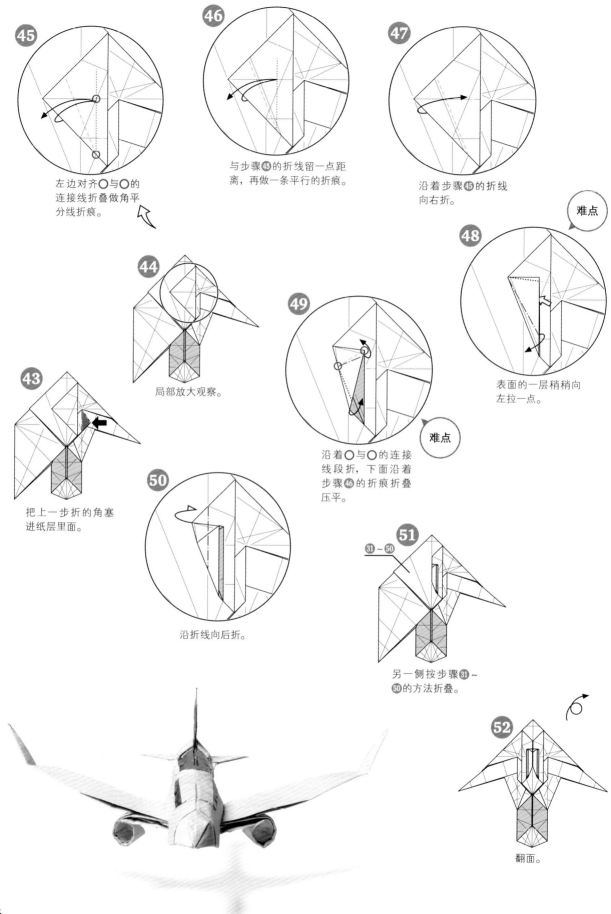

㊺ 左边对齐〇与〇的连接线折叠做角平分线折痕。

㊻ 与步骤㊺的折线留一点距离，再做一条平行的折痕。

㊼ 沿着步骤㊺的折线向右折。

难点

㊽ 表面的一层稍稍向左拉一点。

㊹ 局部放大观察。

㊸ 把上一步折的角塞进纸层里面。

㊾ 沿着〇与〇的连接线段折，下面沿着步骤㊻的折痕折叠压平。

难点

㊿ 沿折线向后折。

㉛~㊿

�51 另一侧按步骤㉛~㊿的方法折叠。

�52 翻面。

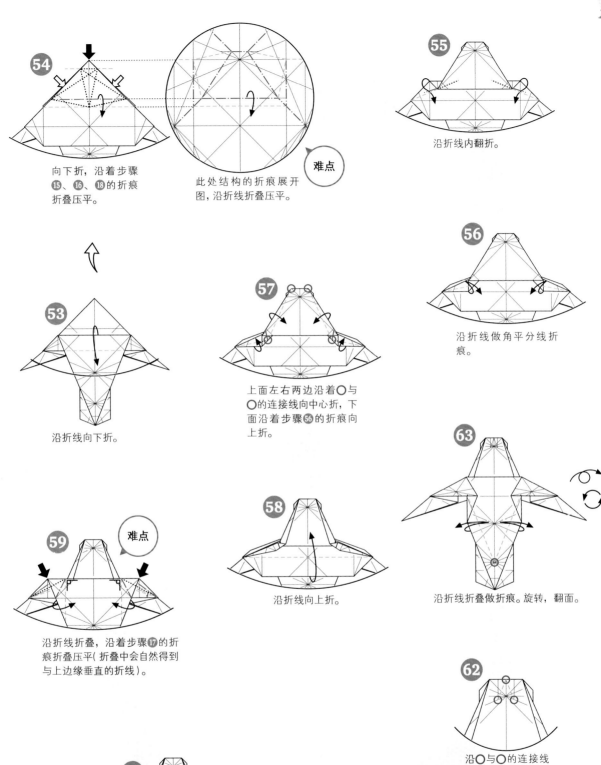

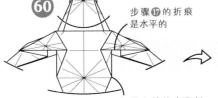

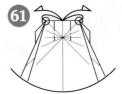

54 向下折，沿着步骤 ⑮、⑯、⑱ 的折痕折叠压平。

此处结构的折痕展开图，沿折线折叠压平。

难点

55 沿折线内翻折。

56 沿折线做角平分线折痕。

53 沿折线向下折。

57 上面左右两边沿着○与○的连接线向中心折，下面沿着步骤 ㊶ 的折痕向上折。

63 沿折线折叠做折痕。旋转，翻面。

59 **难点** 沿折线折叠，沿着步骤 ⑰ 的折痕折叠压平（折叠中会自然得到与上边缘垂直的折线）。

58 沿折线向上折。

62 沿○与○的连接线做折痕。

60 对照图示确认折叠的正确形状。

步骤 ⑰ 的折痕是水平的

如果之前的步骤折叠正确，此处会有一点空隙

61 ○向中心折，折出折痕。

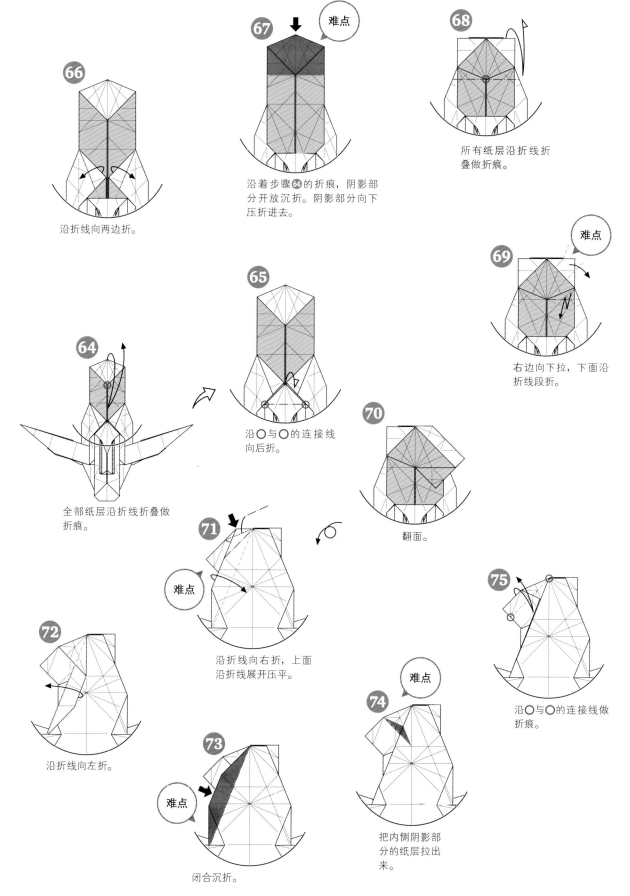

66

沿折线向两边折。

67 难点

沿着步骤 **64** 的折痕，阴影部分开放沉折。阴影部分向下压折进去。

68

所有纸层沿折线折叠做折痕。

69 难点

右边向下拉，下面沿折线段折。

65

沿 ○ 与 ○ 的连接线向后折。

64

全部纸层沿折线折叠做折痕。

70

翻面。

71 难点

沿折线向右折，上面沿折线展开压平。

72

沿折线向左折。

73 难点

闭合沉折。

74 难点

把内侧阴影部分的纸层拉出来。

75 难点

沿 ○ 与 ○ 的连接线做折痕。

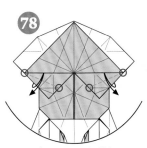

78

表面的一层沿○与○的连接线做折痕。

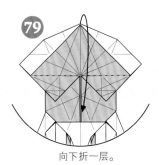

79

向下折一层。

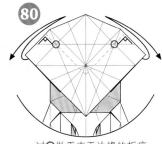

80

过○做垂直于边缘的折痕。

77

⑥⑨~⑦⑥

另一侧按步骤⑥⑨~⑦⑥的方法折叠。

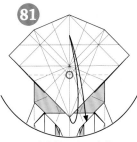

81

过○做垂直于中线的折痕。

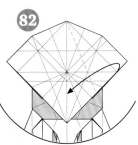

82

沿折线向左折。

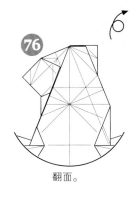

76

翻面。

84

难点

沿着○与○的连接线向右上折，左边向上折（上面的纸重叠起来一起折）。

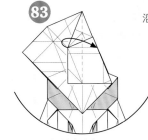

83

沿折线向右折。

87

从内侧拉出一层纸。

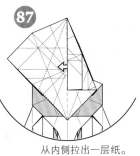

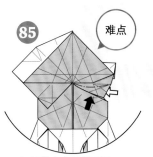

85

难点

沿折线向上折并压平。

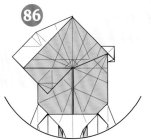

86

留下折痕后展开，恢复到步骤⑧④的状态。

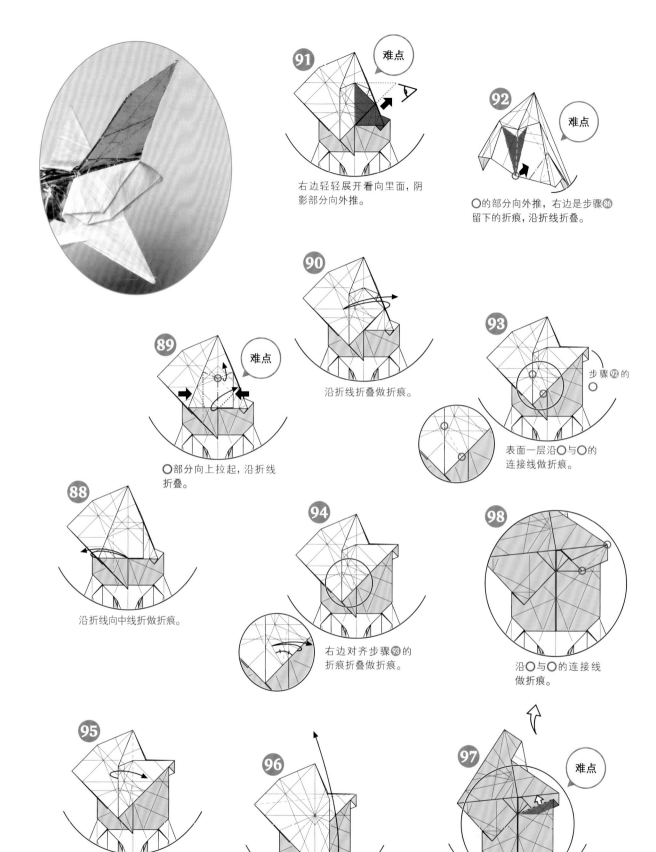

91 难点

右边轻轻展开看向里面，阴影部分向外推。

92 难点

○的部分向外推，右边是步骤⑧留下的折痕，沿折线折叠。

90

沿折线折叠做折痕。

89 难点

○部分向上拉起，沿折线折叠。

93

步骤⑨的

表面一层沿○与○的连接线做折痕。

88

沿折线向中线折做折痕。

94

右边对齐步骤⑨的折痕折叠做折痕。

98

沿○与○的连接线做折痕。

95

沿折线向右折。

96

沿折线向上折。

97 难点

阴影部分的纸层向外拉出。

110

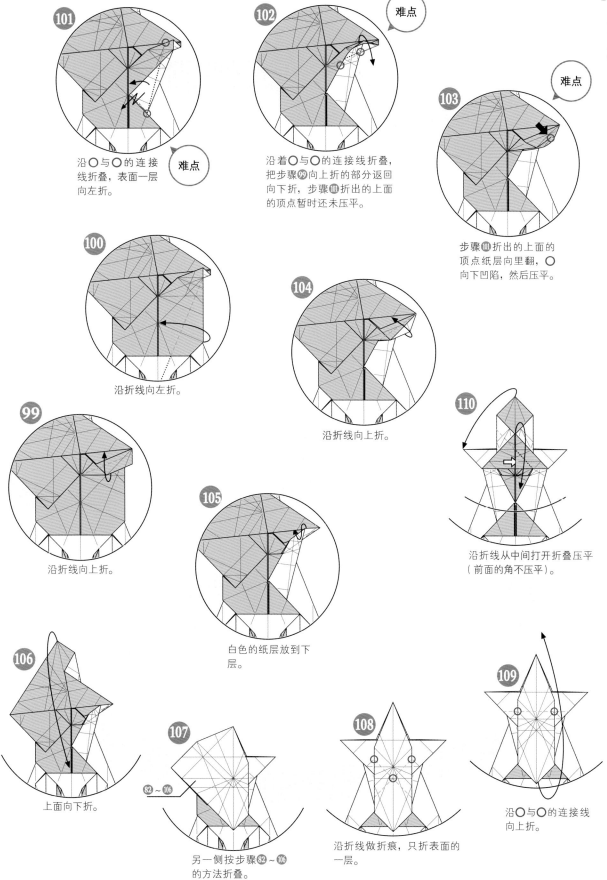

101 沿〇与〇的连接线折叠，表面一层向左折。 难点

102 沿着〇与〇的连接线折叠，把步骤99向上折的部分返回向下折，步骤101折出的上面的顶点暂时还未压平。 难点

103 难点
步骤101折出的上面的顶点纸层向里翻，〇向下凹陷，然后压平。

100 沿折线向左折。

104 沿折线向上折。

99 沿折线向上折。

110 沿折线从中间打开折叠压平（前面的角不压平）。

105 白色的纸层放到下层。

106 上面向下折。

107 82 ~ 106
另一侧按步骤82 ~ 106的方法折叠。

108 沿折线做折痕，只折表面的一层。

109 沿〇与〇的连接线向上折。

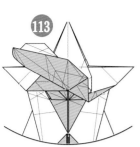

113

留下折痕后返回步骤⑫的状态。

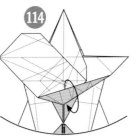

114

下面的纸层向后翻，露出白色的一面。

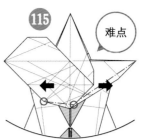

115

难点

两边向外拉，中间沿〇与〇的连接线山折，右边沿〇与顶点的连接线山折，此时是不平整的状态。

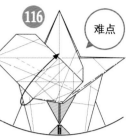

116

难点

保留步骤⑮的折痕，沿步骤⑫的折痕向上折。

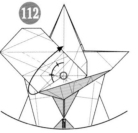

112

沿过〇的折线向中线折。

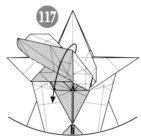

117

返回向下折。

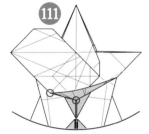

111

下面以〇为基准点折叠压平。

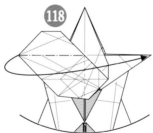

118

沿折线向右折，左边按步骤⑩的方法折叠。

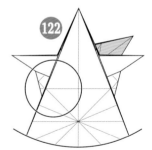

122

圆圈里面透视，只看最下面一层纸。

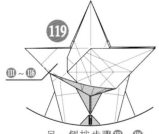

119

⑪～⑯

另一侧按步骤⑪～⑯的方法折叠。

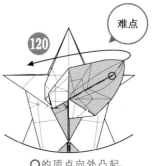

120

难点

〇的顶点向外凸起，向左折。

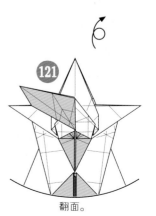

121

翻面。

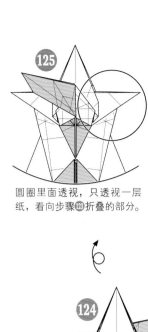

125

圆圈里面透视，只透视一层纸，看向步骤124折叠的部分。

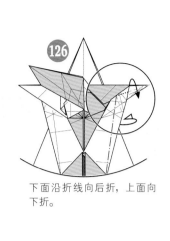

126

下面沿折线向后折，上面向下折。

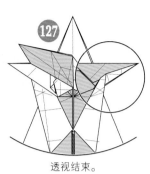

127

透视结束。

124

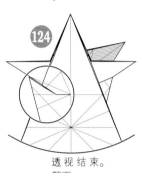

透视结束。
翻面。

128

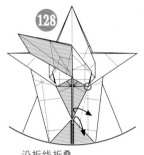

沿折线折叠。

123

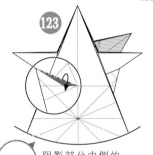

难点　阴影部分内侧的纸向外拉出。

129

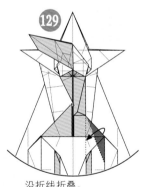

沿折线折叠。

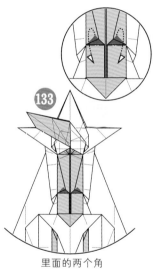

133

里面的两个角向下折。

130

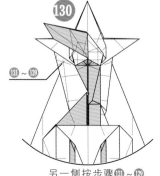

121～129

另一侧按步骤121～129的方法折叠。

131

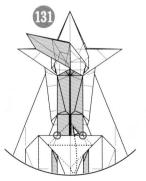

里面的角向上折到虚线的位置。

132

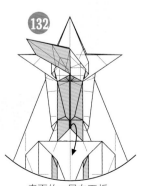

表面的一层向下折。

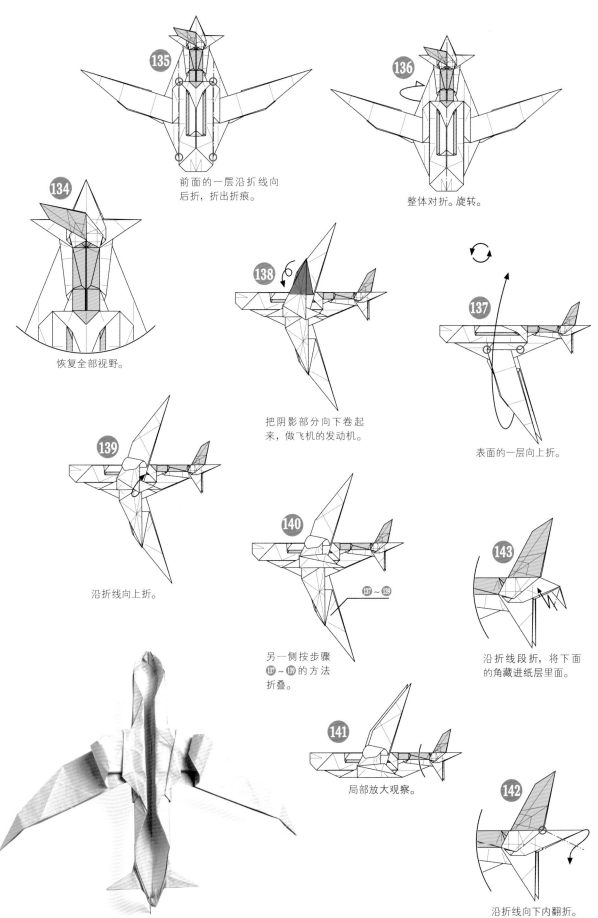

135 前面的一层沿折线向
后折，折出折痕。

136 整体对折。旋转。

134 恢复全部视野。

138 把阴影部分向下卷起
来，做飞机的发动机。

137 表面的一层向上折。

139 沿折线向上折。

140 另一侧按步骤
137～139 的方法
折叠。

143 沿折线段折，将下面
的角藏进纸层里面。

141 局部放大观察。

142 沿折线向下内翻折。

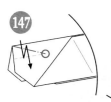

147

沿步骤61、62的折痕
段折，○向外凸起。

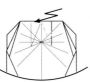

从里面看的样子。

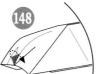

148

沿折线折叠里面
的角。

从里面看的样子。

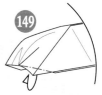

149

沿折线向后面折。

从里面看的样子。

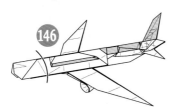

146

局部放大观察。

150 147 ~ 149

另一侧按步骤 147 ~ 149
的方法折叠。

147 ~ 149

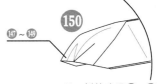

从里面看的样子。

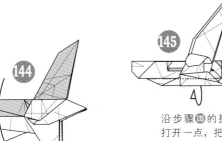

145

沿步骤135的折痕折叠。从中间
打开一点，把机翼和尾翼放平。
旋转。

144

恢复全部视野。

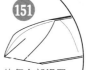

151

恢复全部视野。

从里面看的样子。

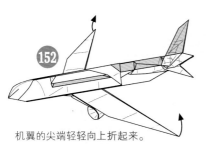

152

机翼的尖端轻轻向上折起来。

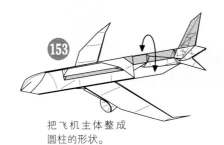

153

把飞机主体整成
圆柱的形状。

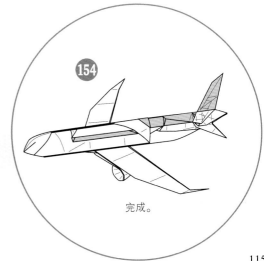

154

完成。

马头人

Horse Man

从2015年左右开始，神秘的马头人就经常出现在我的博客上，名字也叫"马人"。它看来很擅长演奏乐器。因为是开玩笑的偶然作品，世界上只存在一只，濒临灭绝。后来折序图被热切期待（是我的错觉吗？），为了回应大家的热情，在不破坏作品气质的情况下，我从新做了设计，结构焕然一新，那么它终于复活了！

▶ 步骤数：148
▶ 难易度：★★★★⯪
▶ 推荐纸张尺寸：50cm×50cm 1张

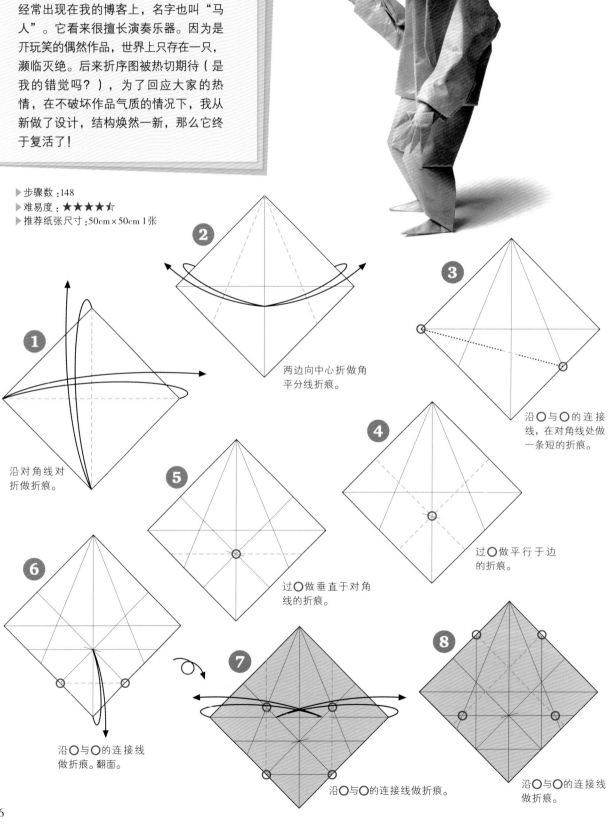

1 沿对角线对折做折痕。

2 两边向中心折做角平分线折痕。

3 沿〇与〇的连接线，在对角线处做一条短的折痕。

4 过〇做平行于边的折痕。

5 过〇做垂直于对角线的折痕。

6 沿〇与〇的连接线做折痕。翻面。

7 沿〇与〇的连接线做折痕。

8 沿〇与〇的连接线做折痕。

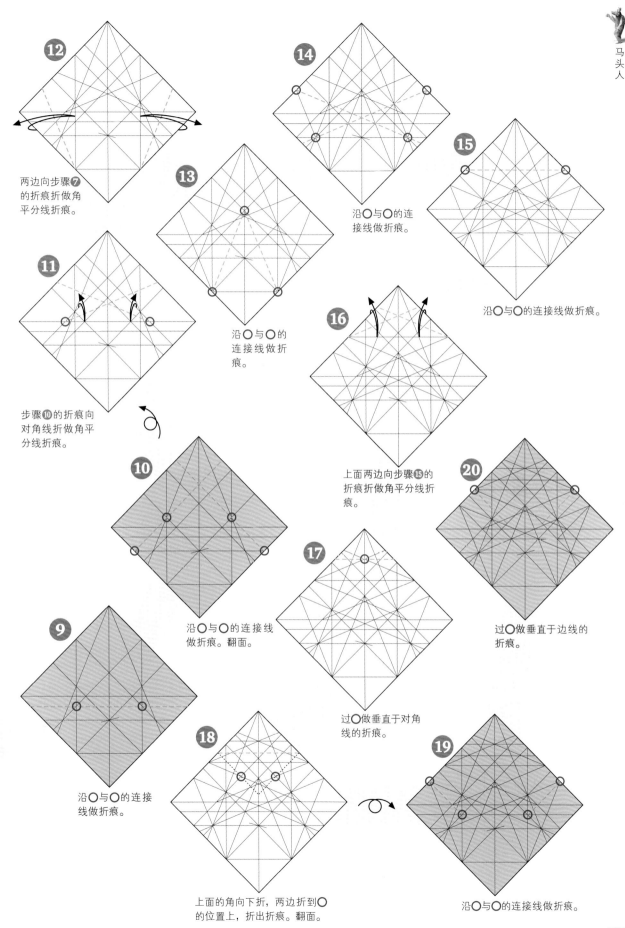

12 两边向步骤❼的折痕折做角平分线折痕。

14

15 沿〇与〇的连接线做折痕。

13

11 步骤❿的折痕向对角线折做角平分线折痕。

16 沿〇与〇的连接线做折痕。

沿〇与〇的连接线做折痕。

上面两边向步骤❿的折痕折做角平分线折痕。

10 沿〇与〇的连接线做折痕。翻面。

20 过〇做垂直于边线的折痕。

9 沿〇与〇的连接线做折痕。

17 过〇做垂直于对角线的折痕。

18 上面的角向下折，两边折到〇的位置上，折出折痕。翻面。

19 沿〇与〇的连接线做折痕。

117

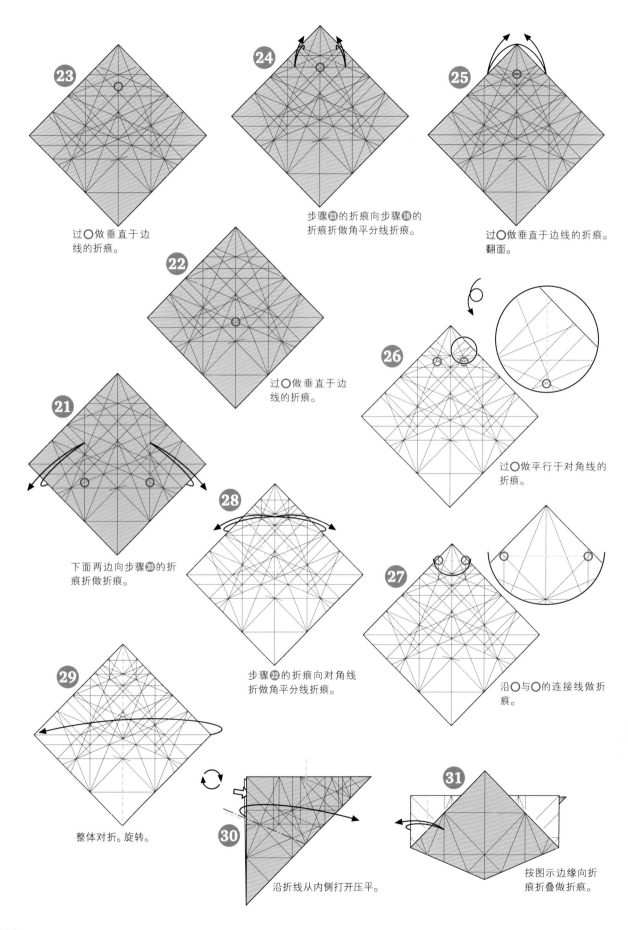

23 过〇做垂直于边线的折痕。

24 步骤❷的折痕向步骤⓲的折痕折做角平分线折痕。

25 过〇做垂直于边线的折痕。翻面。

22 过〇做垂直于边线的折痕。

21 下面两边向步骤⓴的折痕折做折痕。

26 过〇做平行于对角线的折痕。

28 步骤❷的折痕向对角线折做角平分线折痕。

27 沿〇与〇的连接线做折痕。

29 整体对折。旋转。

30 沿折线从内侧打开压平。

31 按图示边缘向折痕折叠做折痕。

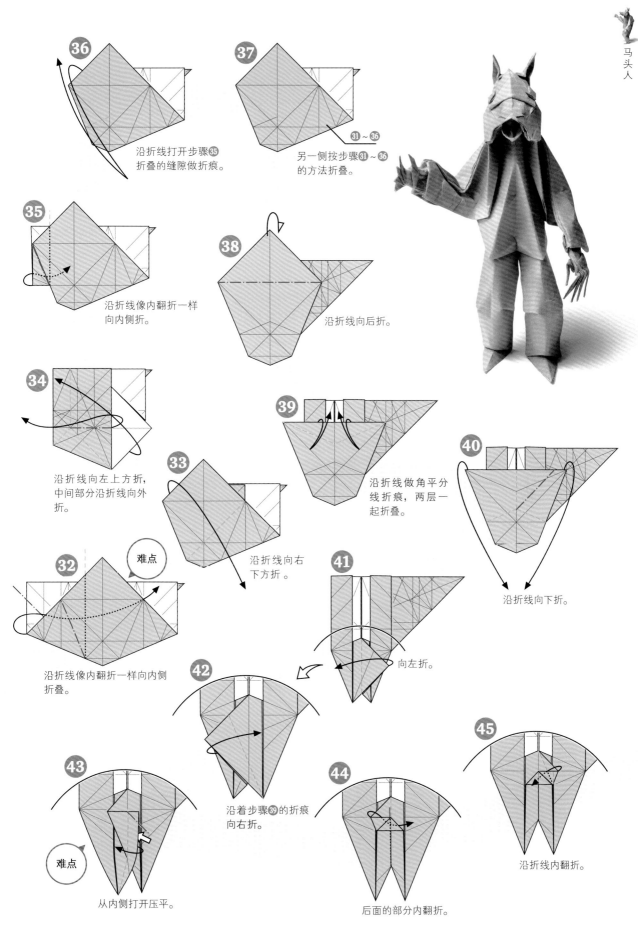

36 沿折线打开步骤**35**折叠的缝隙做折痕。

37 另一侧按步骤**31**~**36**的方法折叠。

35 沿折线像内翻折一样向内侧折。

38 沿折线向后折。

34 沿折线向左上方折,中间部分沿折线向外折。

33 沿折线向右下方折。

39 沿折线做角平分线折痕,两层一起折叠。

40 沿折线向下折。

难点

32 沿折线像内翻折一样向内侧折叠。

41 向左折。

42 沿着步骤**39**的折痕向右折。

43 从内侧打开压平。

难点

44 后面的部分内翻折。

45 沿折线内翻折。

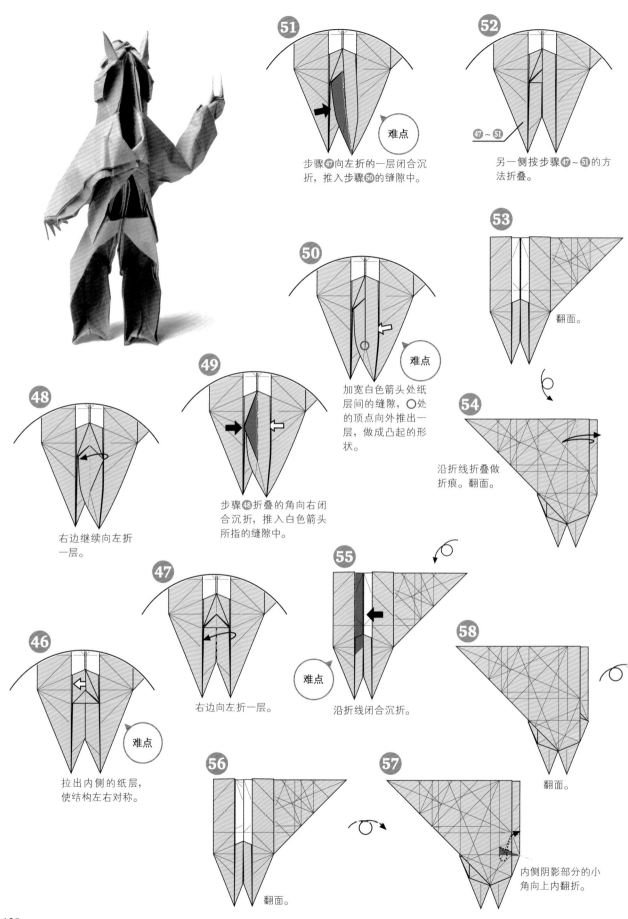

51 难点

步骤47向左折的一层闭合沉折，推入步骤50的缝隙中。

52

47~51

另一侧按步骤47~51的方法折叠。

50 难点

加宽白色箭头处纸层间的缝隙，○处的顶点向外推出一层，做成凸起的形状。

53

翻面。

49

步骤48折叠的角向右闭合沉折，推入白色箭头所指的缝隙中。

54

沿折线折叠做折痕。翻面。

48

右边继续向左折一层。

47

右边向左折一层。

55 难点

沿折线闭合沉折。

58

翻面。

46 难点

拉出内侧的纸层，使结构左右对称。

56

翻面。

57

内侧阴影部分的小角向上内翻折。

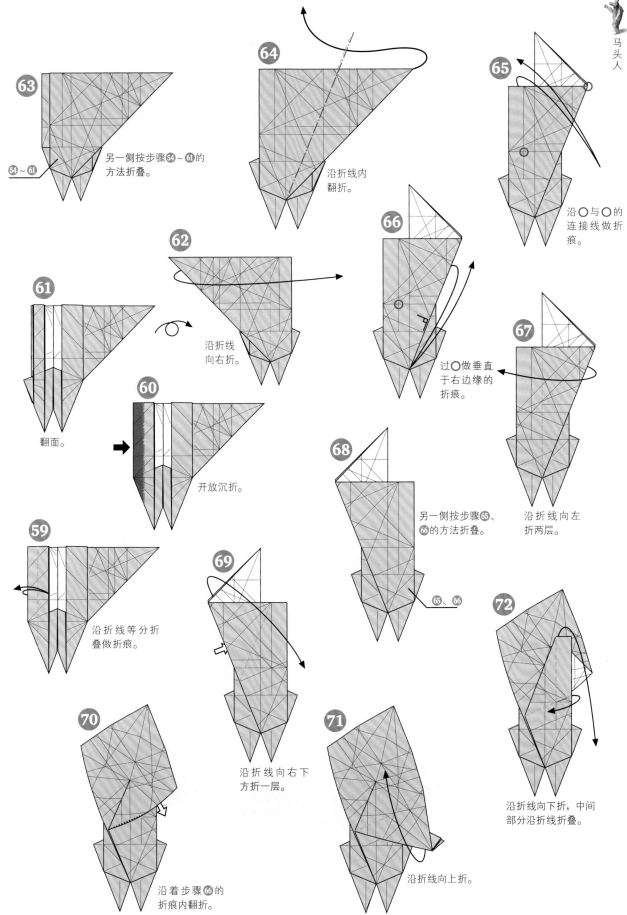

63 ⑤~⑥ 另一侧按步骤⑤~⑥的方法折叠。

64 沿折线内翻折。

65 沿〇与〇的连接线做折痕。

62 沿折线向右折。

61 翻面。

66 过〇做垂直于右边缘的折痕。

67

60 开放沉折。

68 另一侧按步骤⑥、⑥的方法折叠。 沿折线向左折两层。

59 沿折线等分折叠做折痕。

69 沿折线向右下方折一层。 ⑥、⑥

72 沿折线向下折，中间部分沿折线折叠。

70 沿着步骤⑥的折痕内翻折。

71 沿折线向上折。

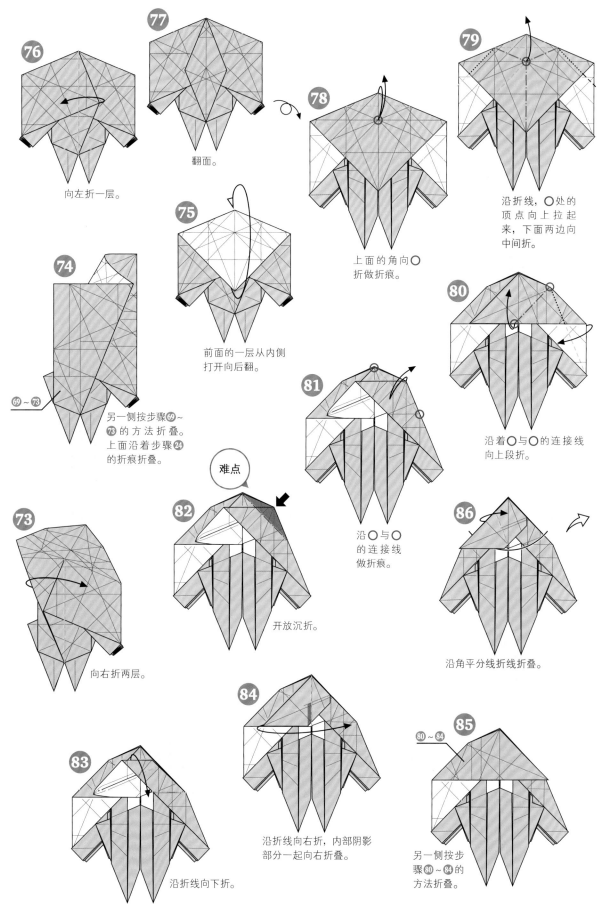

76

向左折一层。

77

翻面。

78

上面的角向○
折做折痕。

79

沿折线,○处的
顶点向上拉起
来,下面两边向
中间折。

75

前面的一层从内侧
打开向后翻。

74

69 ~ 73

另一侧按步骤69~
73的方法折叠。
上面沿着步骤24
的折痕折叠。

80

沿着○与○的连接线
向上段折。

81

沿○与○
的连接线
做折痕。

难点

73

向右折两层。

82

开放沉折。

86

沿角平分线折线折叠。

84

沿折线向右折,内部阴影
部分一起向右折叠。

83

沿折线向下折。

85

80 ~ 84

另一侧按步
骤80~84的
方法折叠。

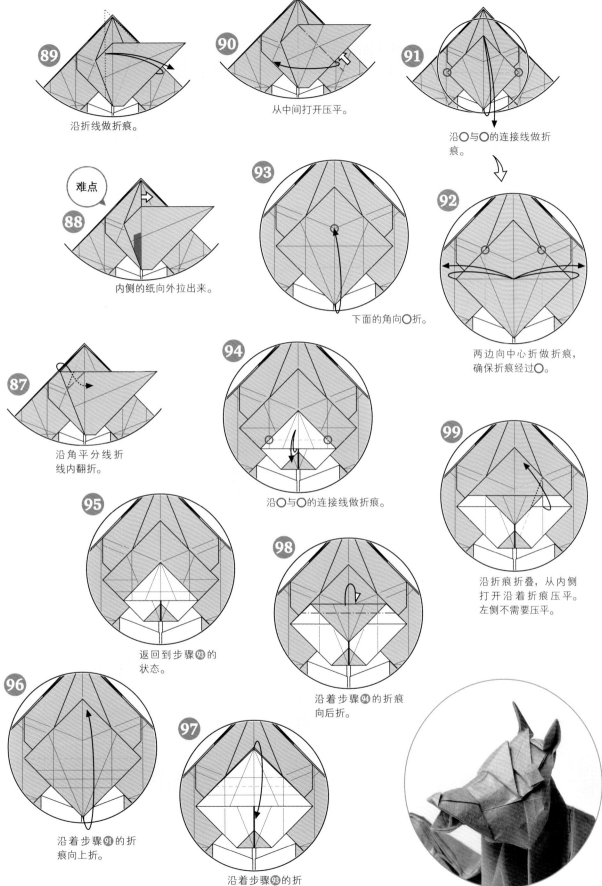

89 沿折线做折痕。

90 从中间打开压平。

91 沿○与○的连接线做折痕。

88 难点 内侧的纸向外拉出来。

93 下面的角向○折。

92 两边向中心折做折痕，确保折痕经过○。

87 沿角平分线折线内翻折。

94 沿○与○的连接线做折痕。

99 沿折痕折叠，从内侧打开沿着折痕压平。左侧不需要压平。

95 返回到步骤**93**的状态。

98 沿着步骤**94**的折痕向后折。

96 沿着步骤**91**的折痕向上折。

97 沿着步骤**93**的折痕向下折。

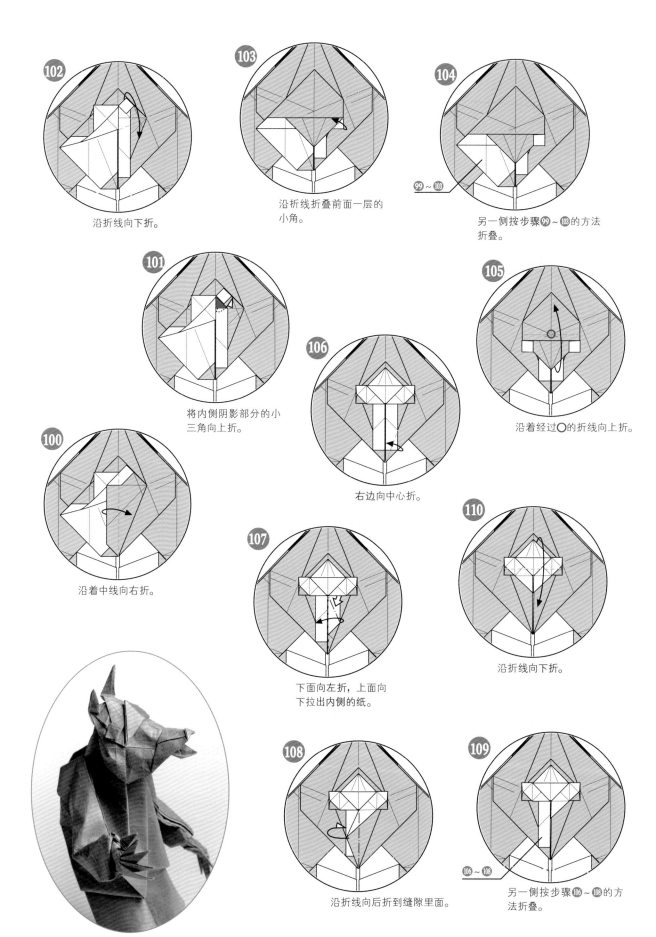

102 沿折线向下折。

103 沿折线折叠前面一层的小角。

104 另一侧按步骤99~103的方法折叠。

101 将内侧阴影部分的小三角向上折。

100 沿着中线向右折。

105 沿着经过○的折线向上折。

106 右边向中心折。

107 下面向左折，上面向下拉出内侧的纸。

108 沿折线向后折到缝隙里面。

109 另一侧按步骤106~108的方法折叠。

110 沿折线向下折。

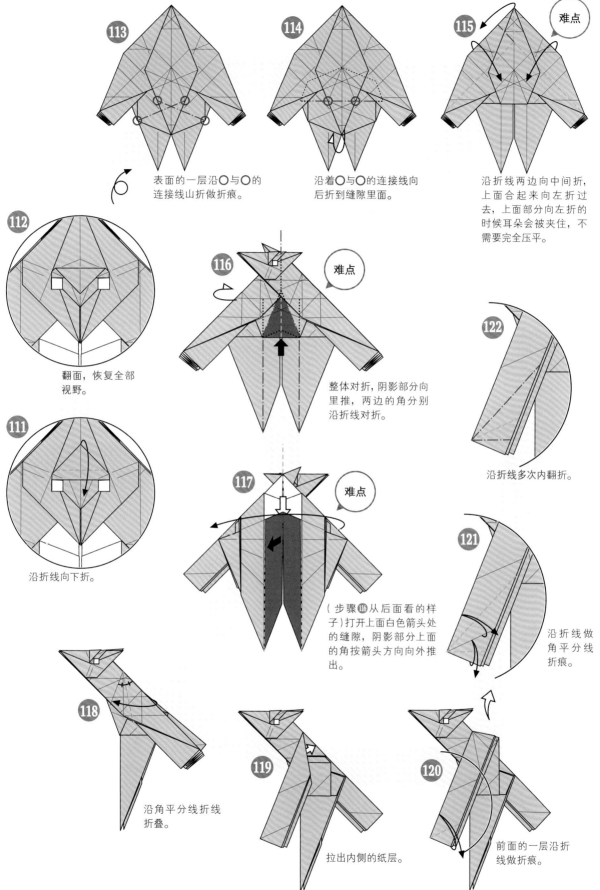

113 表面的一层沿○与○的连接线山折做折痕。

114 沿着○与○的连接线向后折到缝隙里面。

115 难点 沿折线两边向中间折,上面合起来向左折过去,上面部分向左折的时候耳朵会被夹住,不需要完全压平。

112 翻面,恢复全部视野。

116 难点 整体对折,阴影部分向里推,两边的角分别沿折线对折。

122 沿折线多次内翻折。

111 沿折线向下折。

117 难点 (步骤⑯从后面看的样子)打开上面白色箭头处的缝隙,阴影部分上面的角按箭头方向向外推出。

121 沿折线做角平分线折痕。

118 沿角平分线折线折叠。

119 拉出内侧的纸层。

120 前面的一层沿折线做折痕。

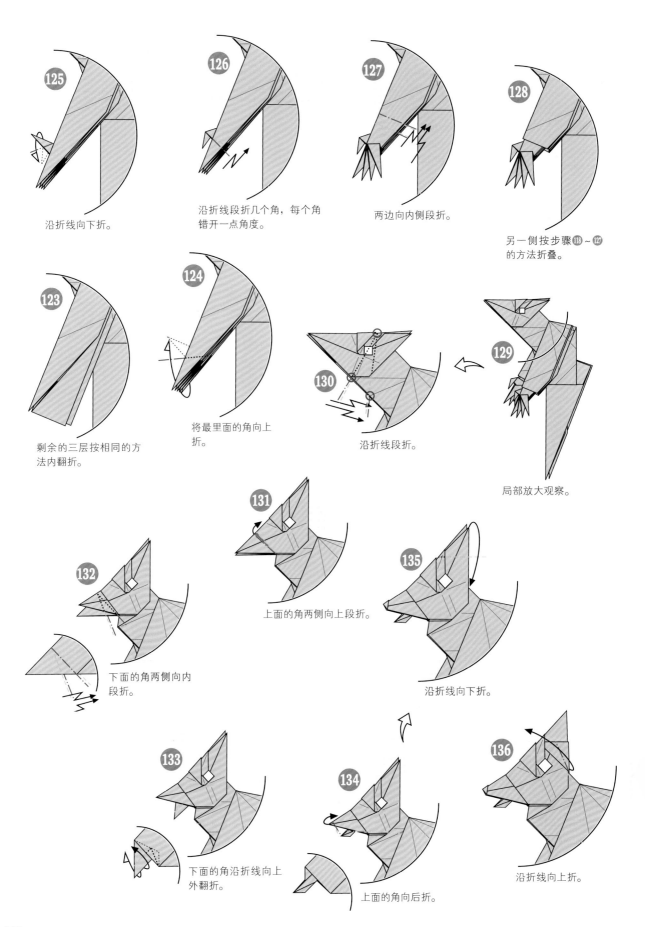

125 沿折线向下折。

126 沿折线段折几个角，每个角错开一点角度。

127 两边向内侧段折。

128 另一侧按步骤 ⑪⑧ ~ ⑫⑦ 的方法折叠。

123 剩余的三层按相同的方法内翻折。

124 将最里面的角向上折。

129 局部放大观察。

130 沿折线段折。

131 上面的角两侧向上段折。

132 下面的角两侧向内段折。

135 沿折线向下折。

133 下面的角沿折线向上外翻折。

134 上面的角向后折。

136 沿折线向上折。

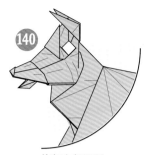

140

恢复全部视野。

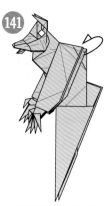

141

沿折线向后折。另一侧按相同方法折叠。

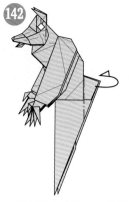

142

沿折线向后折。另一侧按相同方法折叠。

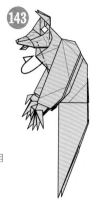

143

沿折线向后折。另一侧按相同方法折叠。

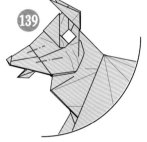

139

沿折线将脸折成立体的形状。

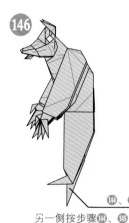

146

另一侧按步骤⑭、⑮的方法折叠。

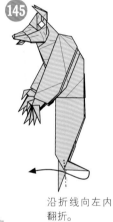

145

沿折线向左内翻折。

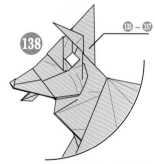

138

⑬⑤ ~ ⑬⑦

另一侧按步骤⑬⑤ ~ ⑬⑦的方法折叠。

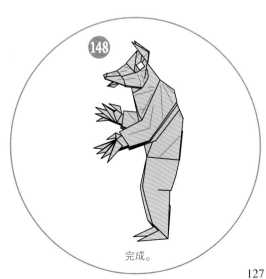

144

下面角的尖端向右内翻折。

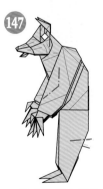

147

弯曲胳膊和腿部，整体整形。

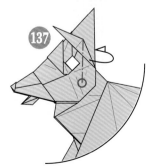

137

沿折线向后段折，〇处的顶点向外凸起。

148

完成。

西方龙

Western Dragon

2016年创作的西方龙，这次做出了折序图。比起凶恶的西方龙，这次的作品更接近于大型蜥蜴的形象。头部向上的淡蓝色个体（p.11）是一个复杂的版本。虽然有点长，但是构造简单，也很好玩，那么请按照自己的喜好来做吧。

▶ 步骤数：241
▶ 难易度：★★★★★
▶ 推荐纸张尺寸：50cm×50cm 1张

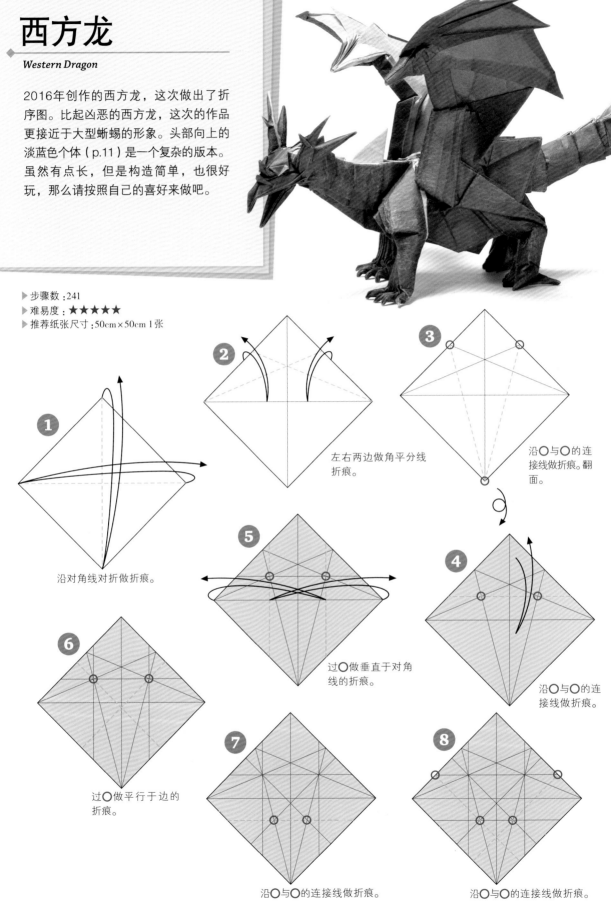

1 沿对角线对折做折痕。

2 左右两边做角平分线折痕。

3 沿〇与〇的连接线做折痕。翻面。

4 沿〇与〇的连接线做折痕。

5 过〇做垂直于对角线的折痕。

6 过〇做平行于边的折痕。

7 沿〇与〇的连接线做折痕。

8 沿〇与〇的连接线做折痕。

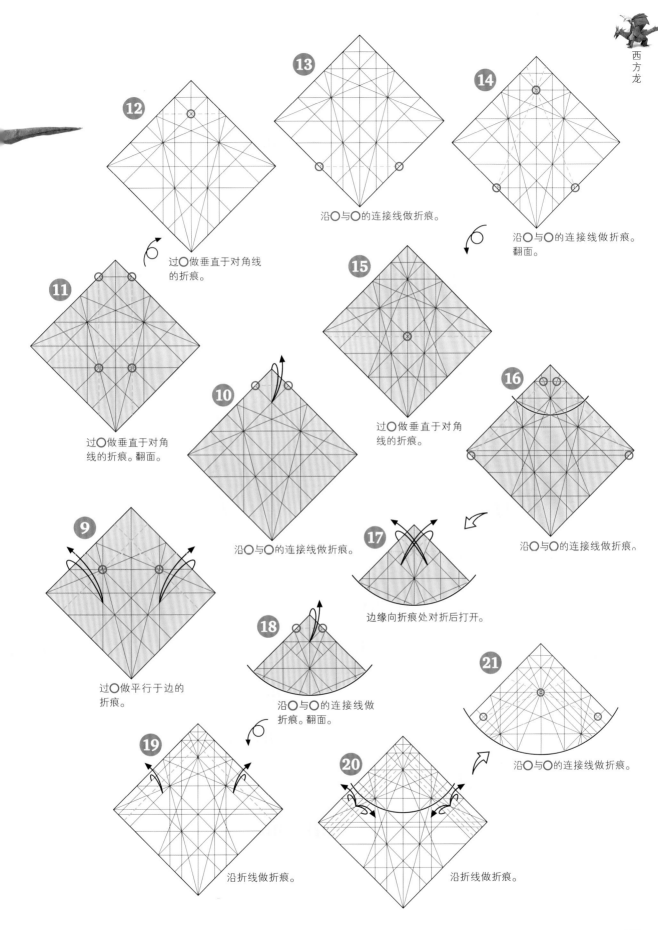

12

13
沿〇与〇的连接线做折痕。

14
沿〇与〇的连接线做折痕。
翻面。

过〇做垂直于对角线
的折痕。

11
过〇做垂直于对角
线的折痕。翻面。

15
过〇做垂直于对角
线的折痕。

10
沿〇与〇的连接线做折痕。

16
沿〇与〇的连接线做折痕。

9
过〇做平行于边的
折痕。

17
边缘向折痕处对折后打开。

18
沿〇与〇的连接线做
折痕。翻面。

21
沿〇与〇的连接线做折痕。

19
沿折线做折痕。

20
沿折线做折痕。

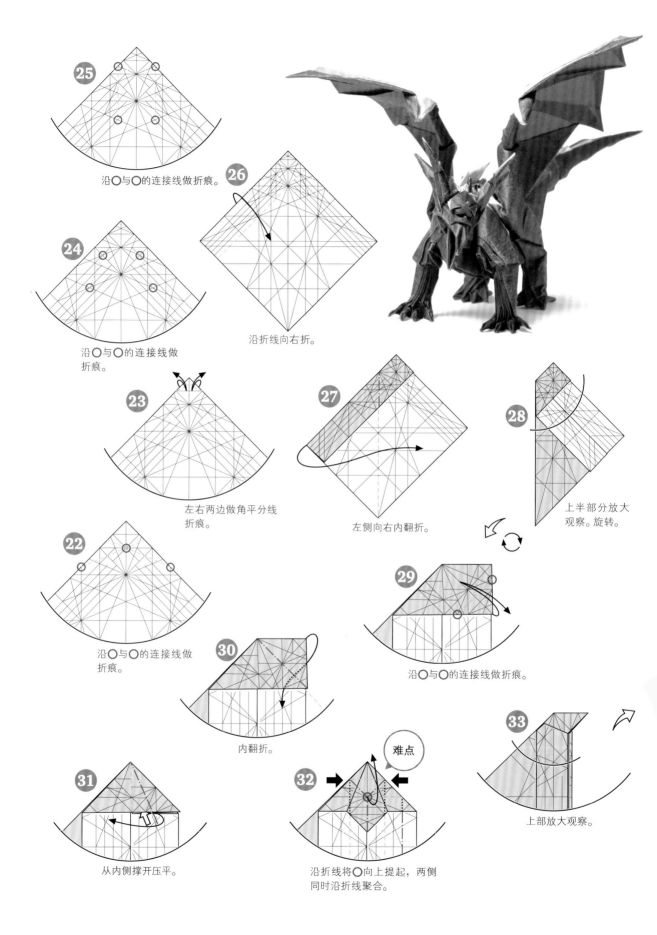

25 沿〇与〇的连接线做折痕。

24 沿〇与〇的连接线做折痕。

26 沿折线向右折。

23 左右两边做角平分线折痕。

27 左侧向右内翻折。

28 上半部分放大观察。旋转。

22 沿〇与〇的连接线做折痕。

29 沿〇与〇的连接线做折痕。

30 内翻折。

31 从内侧撑开压平。

32 难点
沿折线将〇向上提起，两侧同时沿折线聚合。

33 上部放大观察。

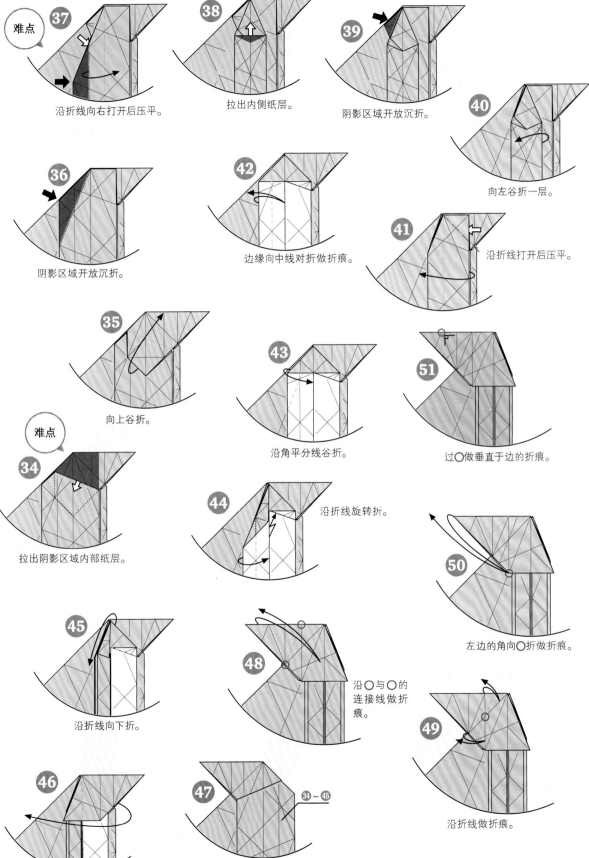

难点 ③⑦ 沿折线向右打开后压平。

③⑧ 拉出内侧纸层。

③⑨ 阴影区域开放沉折。

④⓪ 向左谷折一层。

③⑥ 阴影区域开放沉折。

④② 边缘向中线对折做折痕。

④① 沿折线打开后压平。

③⑤ 向上谷折。

④③ 沿角平分线谷折。

⑤① 过〇做垂直于边的折痕。

难点 ③④ 拉出阴影区域内部纸层。

④④ 沿折线旋转折。

⑤⓪ 左边的角向〇折做折痕。

④⑤ 沿折线向下折。

④⑧ 沿〇与〇的连接线做折痕。

④⑨ 沿折线做折痕。

④⑥ 沿折线向左折。

④⑦ 另一侧按步骤③④~④⑤的方法折叠。

③④~④⑤

131

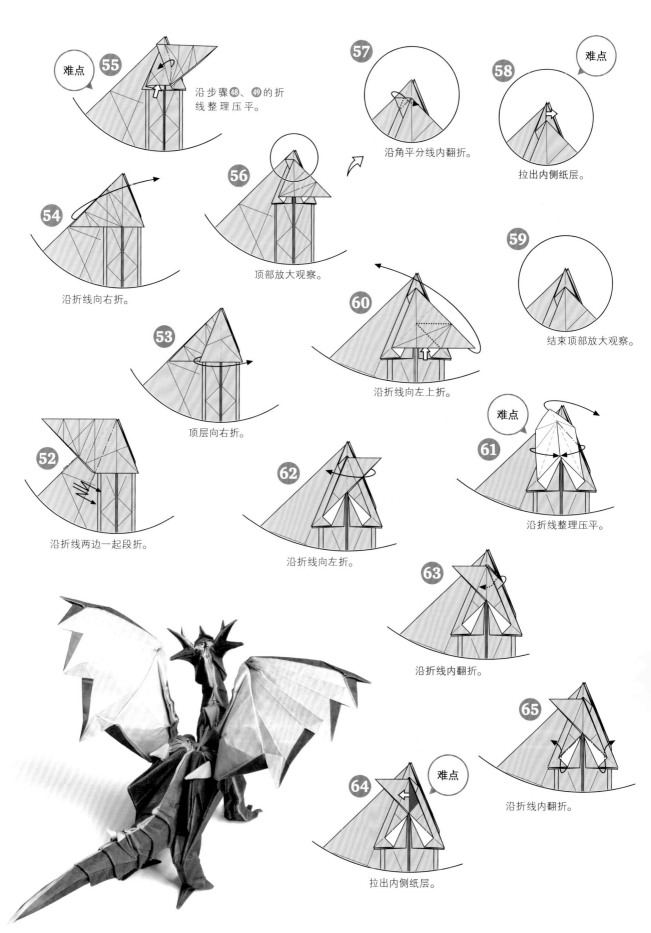

难点 **55**

沿步骤 ㊽、㊾ 的折线整理压平。

54

沿折线向右折。

53

顶层向右折。

52

沿折线两边一起段折。

56

顶部放大观察。

57

沿角平分线内翻折。

难点 **58**

拉出内侧纸层。

59

结束顶部放大观察。

60

沿折线向左上折。

62

沿折线向左折。

难点 **61**

沿折线整理压平。

63

沿折线内翻折。

64 难点

拉出内侧纸层。

65

沿折线内翻折。

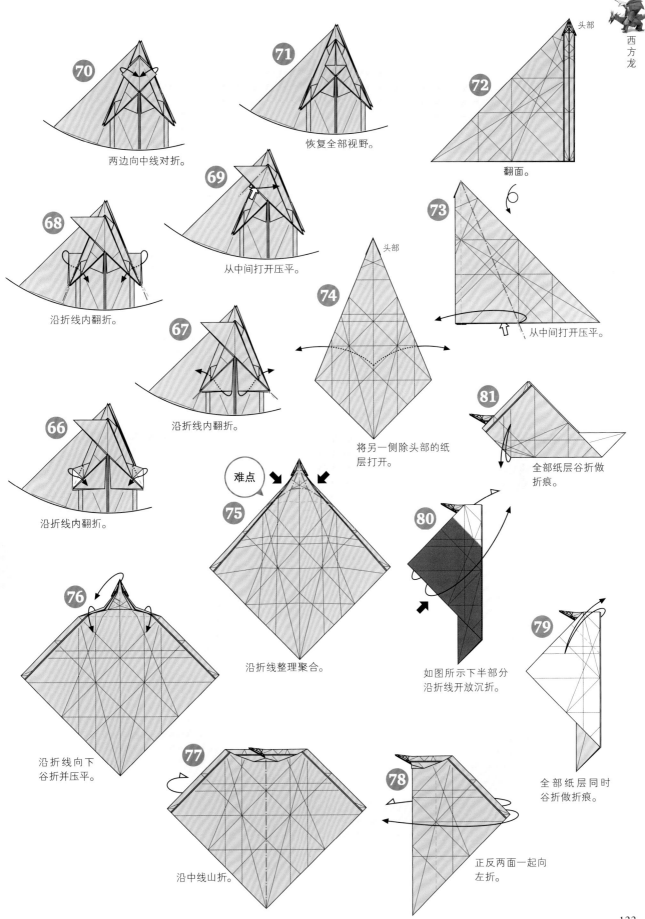

70 两边向中线对折。

71 恢复全部视野。

72 头部

翻面。

68 沿折线内翻折。

69 从中间打开压平。

73 从中间打开压平。

67 沿折线内翻折。

74 头部

将另一侧除头部的纸层打开。

66 沿折线内翻折。

81 全部纸层谷折做折痕。

难点

75 沿折线整理聚合。

80 如图所示下半部分沿折线开放沉折。

79 全部纸层同时谷折做折痕。

76 沿折线向下谷折并压平。

77 沿中线山折。

78 正反两面一起向左折。

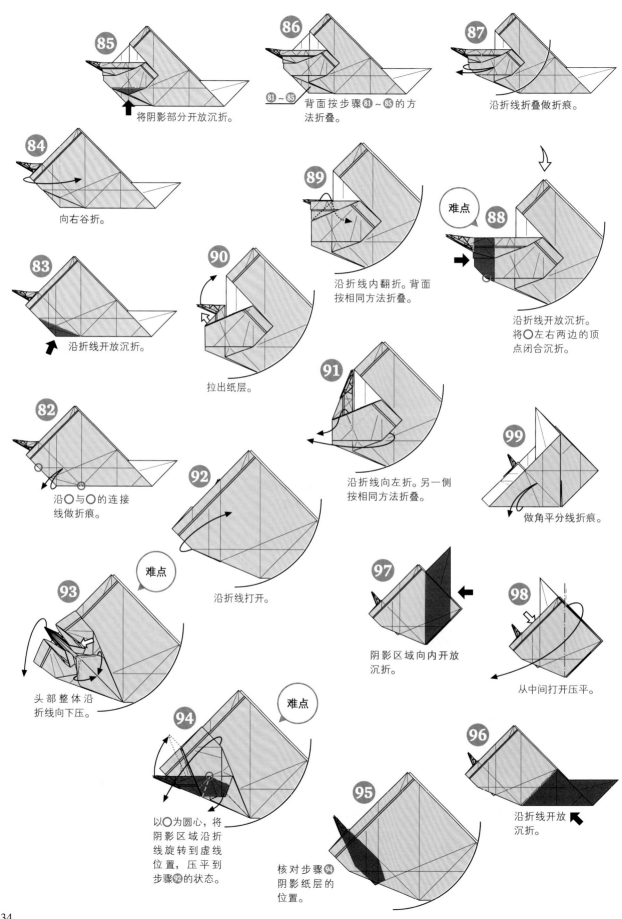

85 将阴影部分开放沉折。

86 ⑧₁~⑧₅ 背面按步骤⑧₁~⑧₅的方法折叠。

87 沿折线折叠做折痕。

84 向右谷折。

89 沿折线内翻折。背面按相同方法折叠。

88 难点 沿折线开放沉折。将○左右两边的顶点闭合沉折。

83 沿折线开放沉折。

90 拉出纸层。

91 沿折线向左折。另一侧按相同方法折叠。

99 做角平分线折痕。

82 沿○与○的连接线做折痕。

92 沿折线打开。

93 难点 头部整体沿折线向下压。

97 阴影区域向内开放沉折。

98 从中间打开压平。

94 难点 以○为圆心，将阴影区域沿折线旋转到虚线位置，压平到步骤⑨₂的状态。

95 核对步骤⑨₄阴影纸层的位置。

96 沿折线开放沉折。

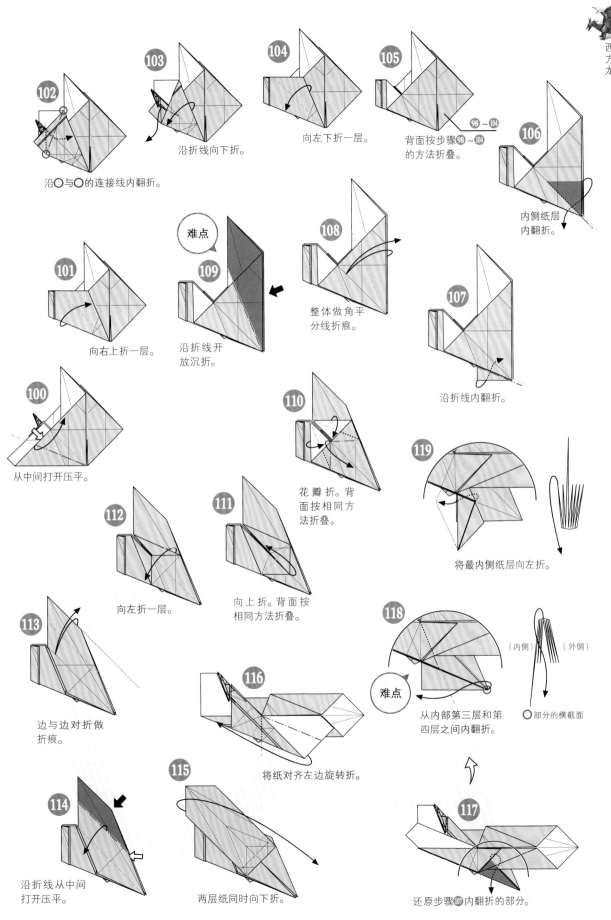

102 沿〇与〇的连接线内翻折。

103 沿折线向下折。

104 向左下折一层。

105 98～104 背面按步骤98～104的方法折叠。

106 内侧纸层内翻折。

101 向右上折一层。

难点

109 沿折线开放沉折。

108 整体做角平分线折痕。

107 沿折线内翻折。

100 从中间打开压平。

110 花瓣折。背面按相同方法折叠。

119 将最内侧纸层向左折。

112 向左折一层。

111 向上折。背面按相同方法折叠。

118 从内部第三层和第四层之间内翻折。

难点

（内侧）（外侧）

〇部分的横截面

113 边与边对折做折痕。

116 将纸对齐左边旋转折。

114 沿折线从中间打开压平。

115 两层纸同时向下折。

117 还原步骤107内翻折的部分。

135

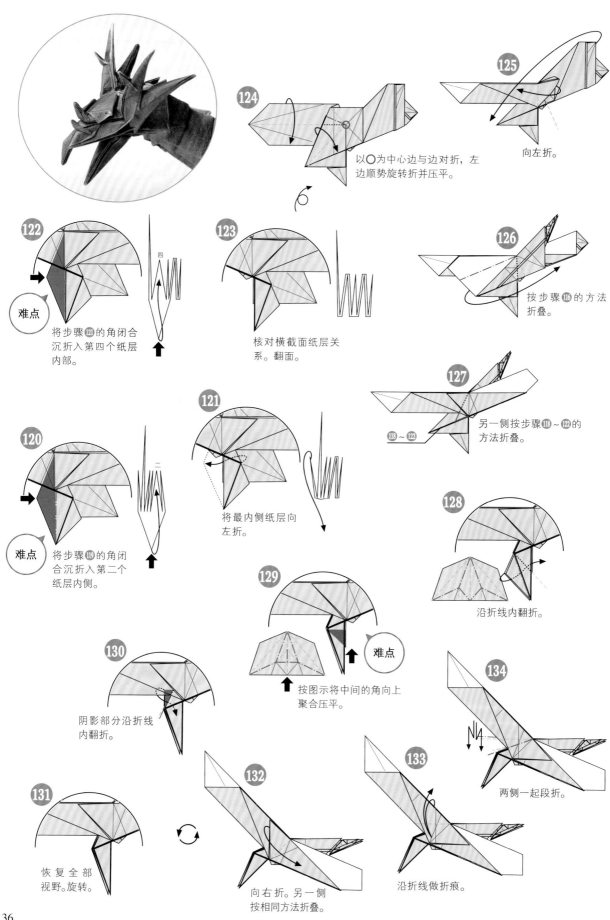

124 以〇为中心边与边对折，左边顺势旋转折并压平。

125 向左折。

122 难点 将步骤⑫的角闭合沉折入第四个纸层内部。

123 核对横截面纸层关系。翻面。

126 按步骤⑯的方法折叠。

127 另一侧按步骤⑱～⑫的方法折叠。

120 难点 将步骤⑲的角闭合沉折入第二个纸层内侧。

121 将最内侧纸层向左折。

128 沿折线内翻折。

129 难点 按图示将中间的角向上聚合压平。

130 阴影部分沿折线内翻折。

134

133 沿折线做折痕。

两侧一起段折。

131 恢复全部视野。旋转。

132 向右折。另一侧按相同方法折叠。

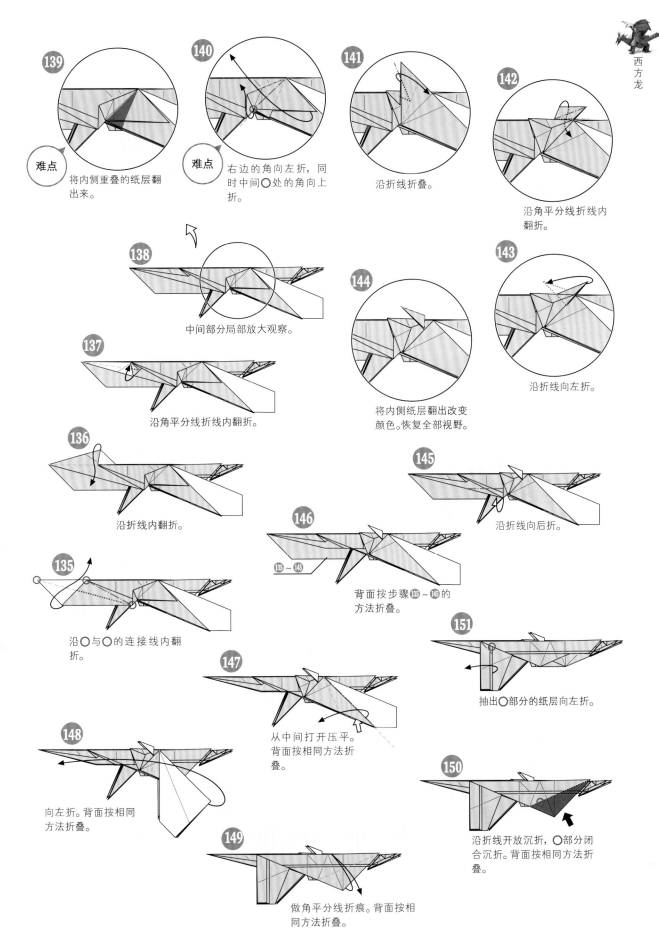

139 难点 将内侧重叠的纸层翻出来。

140 难点 右边的角向左折，同时中间〇处的角向上折。

141 沿折线折叠。

142 沿角平分线折线内翻折。

138 中间部分局部放大观察。

143 沿折线向左折。

144 将内侧纸层翻出改变颜色。恢复全部视野。

137 沿角平分线折线内翻折。

136 沿折线内翻折。

145 沿折线向后折。

146 135 ~ 145 背面按步骤135 ~ 145的方法折叠。

135 沿〇与〇的连接线内翻折。

151 抽出〇部分的纸层向左折。

147 从中间打开压平。背面按相同方法折叠。

148 向左折。背面按相同方法折叠。

150 沿折线开放沉折，〇部分闭合沉折。背面按相同方法折叠。

149 做角平分线折痕。背面按相同方法折叠。

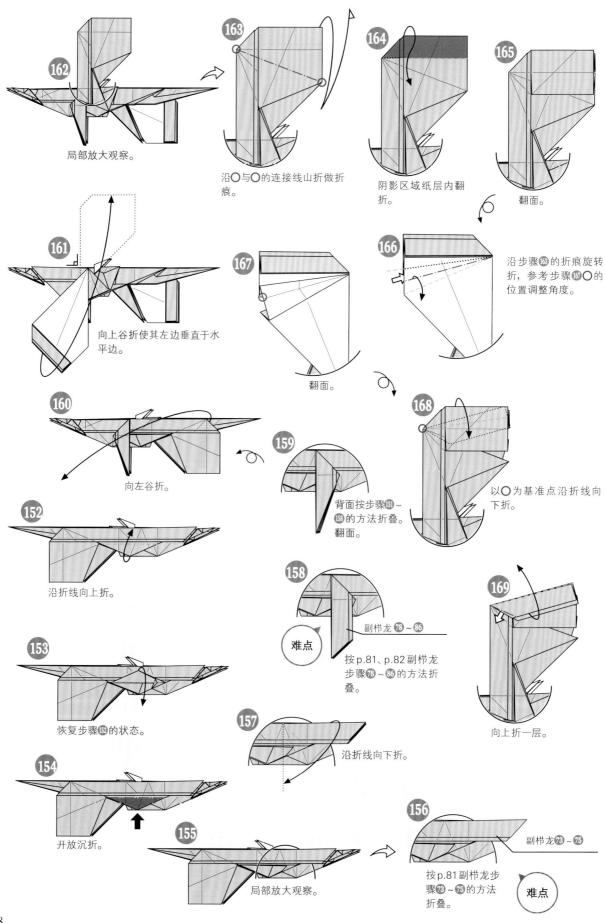

162 局部放大观察。

163 沿〇与〇的连接线山折做折痕。

164 阴影区域纸层内翻折。

165 翻面。

161 向上谷折使其左边垂直于水平边。

167 翻面。

166 沿步骤⑯的折痕旋转折，参考步骤⑯〇的位置调整角度。

160 向左谷折。

159 背面按步骤⑮~⑱的方法折叠。翻面。

168 以〇为基准点沿折线向下折。

152 沿折线向上折。

158 难点 副栟龙 ⑱~⑯ 按p.81、p.82副栟龙步骤⑱~⑯的方法折叠。

169 向上折一层。

153 恢复步骤⑮的状态。

157 沿折线向下折。

154 开放沉折。

155 局部放大观察。

156 副栟龙⑱~⑮ 按p.81副栟龙步骤⑱~⑮的方法折叠。 难点

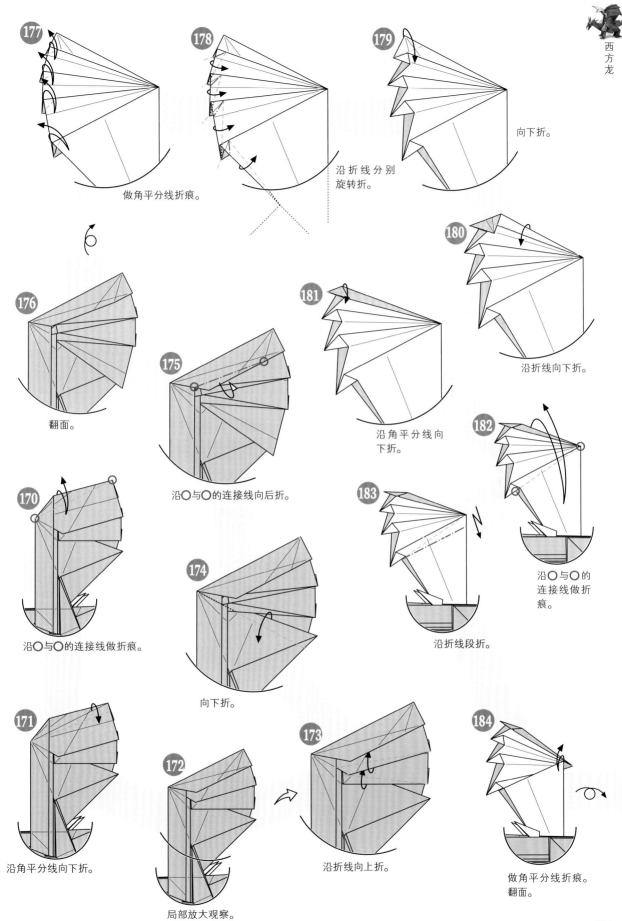

177 做角平分线折痕。

178 沿折线分别旋转折。

179 向下折。

180 沿折线向下折。

176 翻面。

175 沿○与○的连接线向后折。

181 沿角平分线向下折。

182 沿○与○的连接线做折痕。

183 沿折线段折。

170 沿○与○的连接线做折痕。

174 向下折。

171 沿角平分线向下折。

172 局部放大观察。

173 沿折线向上折。

184 做角平分线折痕。翻面。

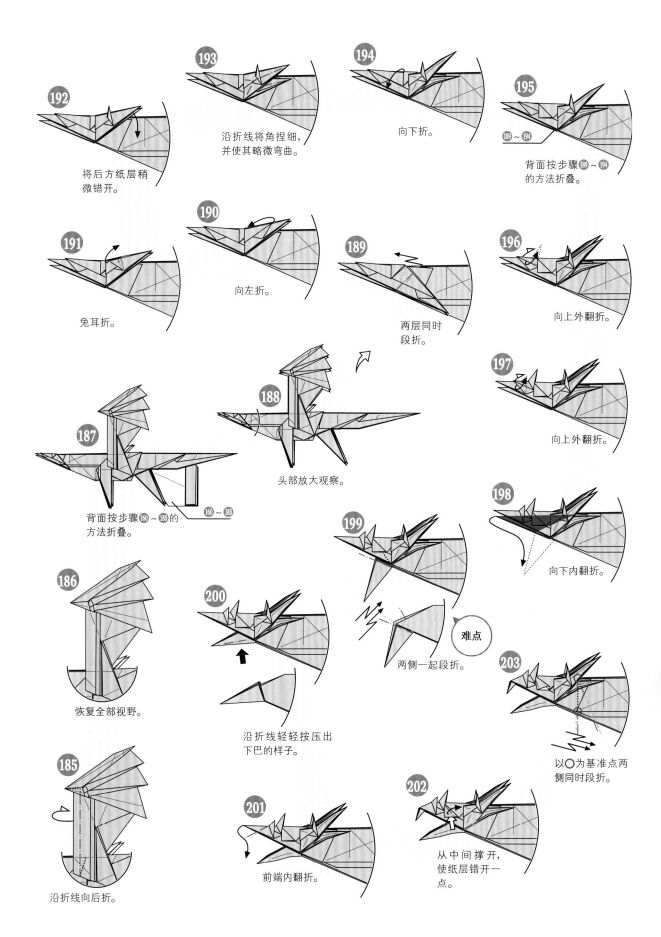

192 将后方纸层稍微错开。

193 沿折线将角捏细，并使其略微弯曲。

194 向下折。

195 ⑱⑲~⑲⑭ 背面按步骤⑱⑲~⑲⑭的方法折叠。

191 兔耳折。

190 向左折。

189 两层同时段折。

196 向上外翻折。

197 向上外翻折。

187 背面按步骤⑯⑩~⑱⑤的方法折叠。 ⑯⑩~⑱⑤

188 头部放大观察。

198 向下内翻折。

186 恢复全部视野。

200 沿折线轻轻按压出下巴的样子。

199 两侧一起段折。

难点

203 以〇为基准点两侧同时段折。

185 沿折线向后折。

201 前端内翻折。

202 从中间撑开，使纸层错开一点。

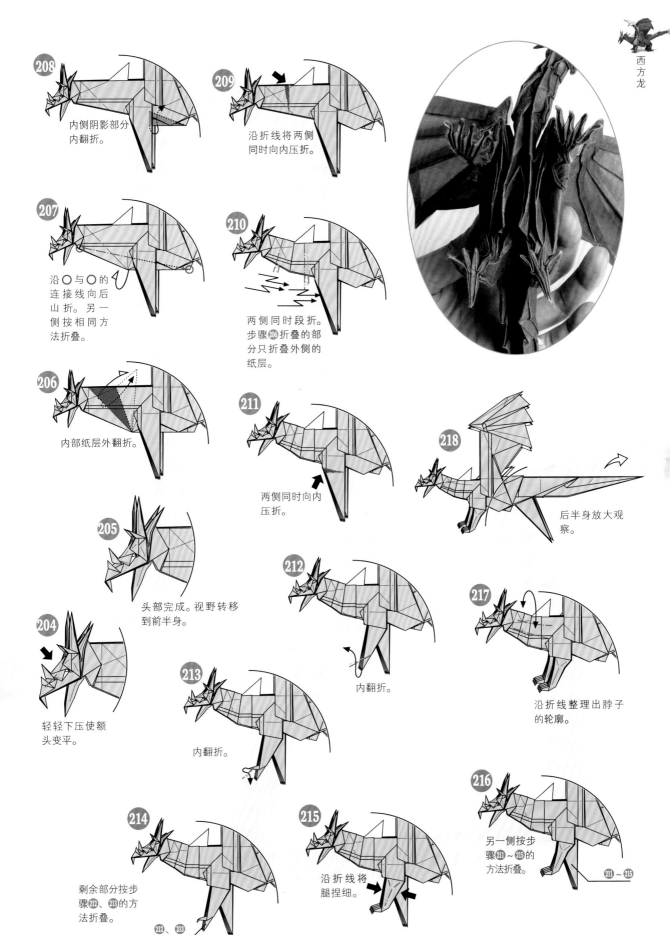

208 内侧阴影部分内翻折。

209 沿折线将两侧同时向内压折。

207 沿○与○的连接线向后山折。另一侧按相同方法折叠。

210 两侧同时段折。步骤206折叠的部分只折叠外侧的纸层。

206 内部纸层外翻折。

211 两侧同时向内压折。

218 后半身放大观察。

205 头部完成。视野转移到前半身。

212 内翻折。

217 沿折线整理出脖子的轮廓。

204 轻轻下压使额头变平。

213 内翻折。

214 剩余部分按步骤212、213的方法折叠。 212、213

215 沿折线将腿捏细。

216 另一侧按步骤211~215的方法折叠。 211~215

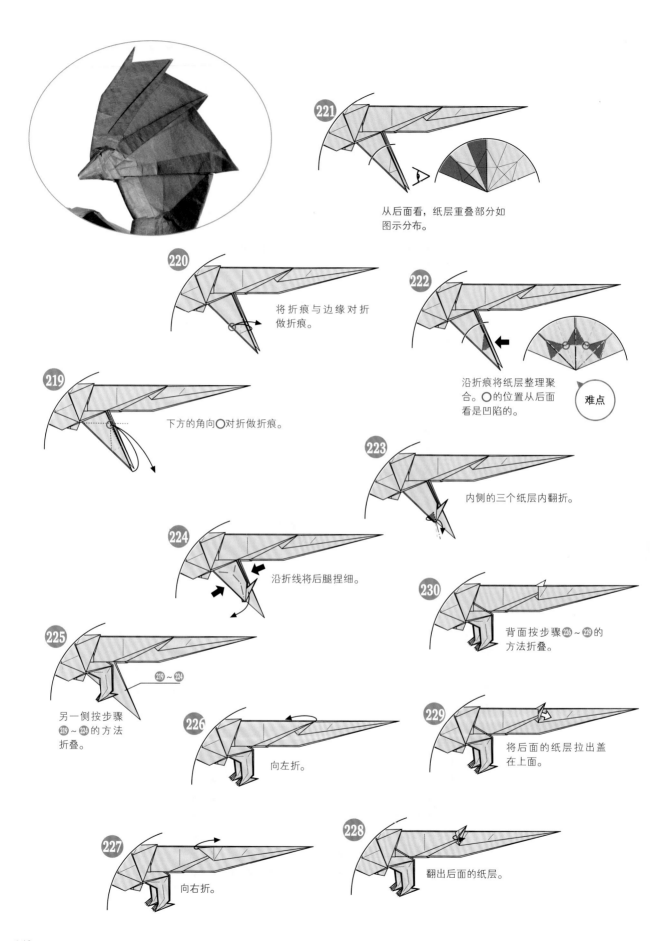

221 从后面看，纸层重叠部分如图示分布。

220 将折痕与边缘对折做折痕。

222 沿折痕将纸层整理聚合。○的位置从后面看是凹陷的。 **难点**

219 下方的角向○对折做折痕。

223 内侧的三个纸层内翻折。

224 沿折线将后腿捏细。

230 背面按步骤⑳~⑲的方法折叠。

225 另一侧按步骤⑲~⑳的方法折叠。 ⑲~⑳

226 向左折。

229 将后面的纸层拉出盖在上面。

227 向右折。

228 翻出后面的纸层。

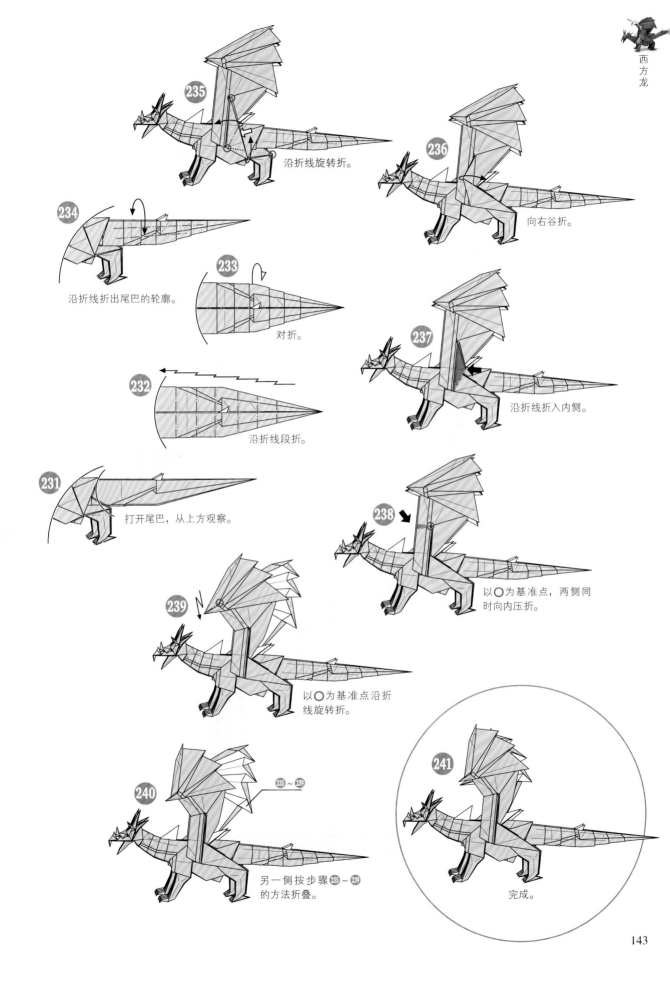

235 沿折线旋转折。

236 向右谷折。

234 沿折线折出尾巴的轮廓。

233 对折。

237 沿折线折入内侧。

232 沿折线段折。

231 打开尾巴，从上方观察。

238 以○为基准点，两侧同时向内压折。

239 以○为基准点沿折线旋转折。

240 另一侧按步骤 235 ~ 239 的方法折叠。

235 ~ 239

241 完成。

ORIGAMI OHJI NO SUGOWAZA! ORIGAMI

© Yuga Arisawa 2020

Originally published in Japan in 2020 by KAWADE SHOBO SHINSHA Ltd. Publishers
Chinese (Simplified Character only) translation rights arranged with KAWADE SHOBO
SHINSHA Ltd. Publishers through TOHAN CORPORATION, TOKYO.

备案号：豫著许可备字–2021–A–0093

图书在版编目（CIP）数据

折纸王子的超炫折纸 / （日）有泽悠河著；宋安
译. — 郑州：河南科学技术出版社，2023.9
　　ISBN 978–7–5725–1279–7

　　Ⅰ. ①折… 　Ⅱ. ①有… 　②宋… 　Ⅲ. ①折纸-技法
（美术）　Ⅳ. ①J528.2

中国国家版本馆CIP数据核字（2023）第146320号

出版发行：河南科学技术出版社
　　　　　地址：郑州市郑东新区祥盛街27号　　邮编：450016
　　　　　电话：（0371）65737028　　65788613
　　　　　网址：www.hnstp.cn
责任编辑：刘　欣　葛鹏程
责任校对：王晓红
封面设计：张　伟
责任印制：张艳芳
印　　刷：北京盛通印刷股份有限公司
经　　销：全国新华书店
开　　本：787 mm×1 092 mm　1/16　　印张：9　　字数：250千字
版　　次：2023年9月第1版　　2023年9月第1次印刷
定　　价：59.00元

作者简介

有泽悠河　Arisawa Yuga

1997年出生于札幌。折纸作家，
造纸工匠。

他在童年时遇到折纸，在小学就
专注于折纸，并在进入初中时开
始认真创作。他被手抄和纸的魅
力所吸引，高中毕业后加入了美
浓手抄和纸工作室Corsoyard。作
为一个用自己造的纸创作的折
纸作家，他经常被电视台和其他
媒体报道，包括"松子不知道的
世界（TBS）"。

著有《折纸王子好可爱！但折纸
太难了》（日本角川书店，2019
年）。

职员

编辑、设计、排版：画室・果酱
摄影：大野 伸彦
协助：Corsoyard